平面广告创意设计

闵小耘 编著

U0274881

清华大学出版社
北 京

内容简介

本书是一本专门介绍平面广告设计知识的实用教程。全书共 7 章，主要包括平面广告设计的入门知识，色彩、文字及图形设计，构图与编排，分类与创意，行业综合案例共五大部分内容。本书主体内容采用了"基础理论＋案例鉴赏"的方式讲解相关设计的创意思路及技巧。本书提供了类型丰富的平面广告案例，如中国风、日式设计、公益广告、文娱平面设计、教育行业设计以及生活类设计等。图文搭配的内容编排方式不仅能让读者更好地掌握设计的基本技巧，还可以提高配色的能力。

本书适合学习平面设计的读者作为入门级教材，也可以作为大中专院校艺术设计类相关专业的教材或艺术设计培训机构的教学用书。此外，本书还可以作为平面设计师、广告设计师、插画及艺术爱好者岗前培训、扩展阅读、案例培训、实战设计的参考用书。

图书在版编目 (CIP) 数据

平面广告创意设计 / 闵小耘编著 . —北京：清华大学出版社，2022.11
ISBN 978-7-302-60595-9

Ⅰ.①平… Ⅱ.①闵… Ⅲ.①平面广告—广告设计 Ⅳ.① J524.3

中国版本图书馆 CIP 数据核字（2022）第 064426 号

责任编辑：李玉萍
封面设计：王晓武
责任校对：张彦彬
责任印制：沈　露

出版发行：清华大学出版社
　　　　　网　　　址：http://www.tup.com.cn，http://www.wqbook.com
　　　　　地　　　址：北京清华大学学研大厦 A 座　　　邮　　编：100084
　　　　　社 总 机：010-83470000　　　　　邮　　购：010-62786544
　　　　　投稿与读者服务：010-62776969，c-service@tup.tsinghua.edu.cn
　　　　　质 量 反 馈：010-62772015，zhiliang@tup.tsinghua.edu.cn
印 装 者：三河市龙大印装有限公司
经　　销：全国新华书店
开　　本：185mm×260mm　　印　张：13.5　　字　数：216 千字
版　　次：2022 年 11 月第 1 版　　印　次：2022 年 11 月第 1 次印刷
定　　价：69.80 元

产品编号：090864-01

PREFACE
前言

◯ 编写原因

平面设计是基于商业销售应运而生的一个行业，且产生的历史非常悠久，在20世纪就已经有很多老字号为自己的产品设计海报，以吸引消费者的注意力。而到了现在，平面设计师这个职业已经变得相当重要了，如何把握不同的风格和设计技巧，需要设计师不断学习，才能融会贯通。

◯ 本书内容

本书共7章，将从平面广告设计的入门知识，色彩、文字及图形设计，构图与编排，分类与创意，行业综合案例5个方面讲解平面广告设计的相关知识。各部分的具体内容如下表所示。

部分	章节	内容
入门知识	第1章	该部分是对平面广告设计的基础知识进行介绍，包括平面广告的媒介，平面设计基本法则等内容
色彩、文字及图形设计	第2~3章	该部分从色彩运用、文字设计、图形设计和品牌标志设计4个方面来介绍如何呈现不同风格的平面设计作品，包括清新的、前卫的、典雅的等，这些都与色彩、文字和图形有关
构图与编排	第4章	该部分主要介绍了平面广告的各种构图方式，包括突出主体、对角线构图、曲线构图等，通过对不同构图的了解能够帮助设计师找到合适的构图方式
分类与创意	第5~6章	由于平面广告面对的是不同的消费者，其地域、年龄、文化背景的差异，决定了平面广告的分类，设计师可通过学习了解不同文化背景下的设计流派，从而拥有更广阔的设计视野
行业综合案例	第7章	该部分对不同行业的平面广告作品进行介绍，包括食品行业、化妆品行业、房地产行业等，并对比较典型的设计作品进行赏析，认识这些作品的与众不同之处，加以学习和借鉴

○ 怎么学习

○ 内容上——实用为主，涉及面广

本书内容涉及平面广告设计的各个方面，从平面广告的媒介到色彩运用，从字体设计到图形设计，从构图方式到地域分类等。这些内容分别展示了平面广告设计的千变万化，设计师可以从不同作品中找到灵感，受到启发，丰富自己的知识数据库。

○ 结构上——版块设计，案例丰富

本书特别注重版块化的编排形式，每个版块的内容均有案例配图展示，每个平面设计作品的配图都有配色信息和搭配分析。对大案例进行分析时，还特别设计了思路赏析、配色赏析、设计思考和同类赏析4个版块，从不同角度全方位地分析该设计作品的精彩之处。这样的版式结构能清晰地表达我们需要呈现的内容，读者也更容易学习、领悟。

○ 视觉上——配图精美，阅读轻松

为了让读者了解到各种风格迥异、创意十足的平面设计作品，我们经过精心挑选，无论是案例配图还是欣赏配图，都非常注重配图的美观和层次，都是值得读者欣赏并学习的平面设计作品，读者能从精美的配图中培养自己的美学观念，影响并提升自己的设计技能。

○ 读者对象

本书适合学习平面设计的读者作为入门级教材，也可以作为大中专院校艺术设计类相关专业的教材或艺术设计培训机构的教学用书。此外，本书还可以作为平面设计师、广告设计师、插画及艺术爱好者岗前培训、扩展阅读、案例培训、实战设计的参考用书。

○ 本书服务

本书额外附赠了丰富的学习资源，包括本书配套课件、相关图书参考课件、相关软件自学视频，以及海量图片素材等。本书赠送的资源均以二维码形式提供，读者可以使用手机扫描右方的二维码下载使用。由于编者经验有限，加之时间仓促，书中难免存在有疏漏和不足，恳请专家和读者不吝赐教。

编　者

2022年3月

CONTENTS
目录

第1章　平面广告设计快速入门

第2章　平面广告设计的色彩运用

第3章　平面广告设计中的文字与图像应用

第4章　平面广告的构图与编排

第5章　平面广告设计的不同分类

第6章　平面广告创意设计技巧

第7章　平面广告设计综合案例

第 1 章
平面广告设计快速入门

学习目标

平面广告在商业社会发展中占据很重要的地位，能够将设计的艺术性转变为商业性。而要达到促销的目的，设计师需要对平面广告设计的有关知识进行了解，包括基本流程、常见设计法则等，以便更有章法地走上平面设计之路。

赏析要点

平面广告设计应用领域
广告设计流程
平面设计的点、线、面
报纸　互联网　墙体
户外广告
杂志　海报　自媒体
形式美法则
平衡法则　视觉法则
以小见大法则　联想法则

1.1 平面广告设计基础知识

平面广告就其形式而言，它只是传递信息的一种方式，是广告主与消费者之间的媒介，其运用是为了达到一定的商业经济目的。根据广告内容进行设计可以加强销售，所以在商业社会中平面广告也开始变得越来越重要，在广告学和设计学的基础上，只有让画面具有美感和艺术性，才能吸引目标受众的注意力。

1.1.1 平面广告设计应用领域

平面设计也称为视觉传达设计，是以"视觉"作为沟通和表现的方式，结合各种符号、图片、文字，借此设计出用以传达某种信息的作品。现如今平面广告在各行各业运用广泛，只要是用作宣传，就少不了平面广告设计，具体应用领域如下所述。

1. 商标设计

商标是用来区别一个经营者的品牌或服务和其他经营者的商品或服务的标记，受法律的保护，还能够展现企业的文化、审美和价值观，一般来说，企业的商标一旦设计好就不能轻易改变，其代表企业商品在大众心中的印象。因此，商标设计对企业非常重要，需要结合各方面信息，最后形成企业的视觉形象。

2. 封面设计

封面设计是指为书籍或杂志设计封面，封面设计应突出主题，大胆设想，运用构图、色彩、图案等知识，设计出比较完美、典型、富有情感的封面。而在设计之前应做好基本的准备工作，包括封面设计的风格定位、企业文化及产品特点分析、行业特点定位及客户的定位等。

3. 名片设计

名片设计是指对名片内容进行艺术化、个性化加工的行为。名片作为表明一个人、某种职业的独立媒体，在设计上要讲究艺术性。但它同艺术作品有明显的区别，它不像其他艺术作品那样具有很高的审美价值，可以去欣赏，去玩味。

4. 海报设计

海报是一种信息传递的媒介，一种大众化的宣传工具。海报又称招贴画，可以贴在街头墙上，或是挂在橱窗里，以其醒目的画面吸引路人的注意力。海报设计可以将图像、文字、色彩、版面、图形等有效结合，赋予营销力，实现广告意图。

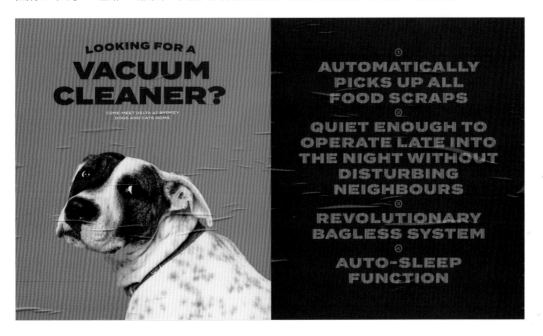

5.VI 设计

VI指视觉识别系统，VI设计是企业文化的视觉符号，它借用完整的视觉传达体系将企业理念、文化特质、服务内容、企业规范等抽象语意转换为具体符号的概念，塑造出独特的企业形象。视觉识别系统可分为基本要素系统和应用要素系统两方面，基本要素系统主要包括企业名称、企业标志、标准字、标准色、象征图案、宣传口语、市场行销报告书等；应用要素系统主要包括办公事务用品、产品包装、广告媒体、衣着制服、旗帜、招牌、标识牌、橱窗、陈列展示等。

1.1.2 平面广告的表现形式

从整体上看，广告可以分为媒体广告和非媒体广告两种类型。媒体广告指通过媒体来传播信息的广告，如电视广告、报纸广告、广播广告、杂志广告等；非媒体广告指直接面对受众的广告媒介形式，如路牌广告、平面招贴广告、商业环境中的购买点

广告等。平面广告设计在非媒体广告中占有很重要的位置，不论在表现形式上还是在表现内容上都十分宽泛。表现形式可以多种多样，如绘画、摄影等，各种形式都可以灵活运用。

◆ **绘画**：通过绘画的形式表现广告内容，更具艺术性，且绘画的风格多种多样，能够适应不同的广告内容。

◆ **摄影**：摄影是通过摄影器材将有关事物变成视觉图像，给人一种真实感和信赖感，而且能通过光影的变化，呈现事物不同的特点，展示一种与众不同的美。

1.1.3 广告设计流程

平面广告设计从开始到结束一般会经历一段较长的时间，且涉及内容较多，需要设计师有组织有规划地开展工作，并不断与客户沟通，了解客户的想法，以便更精准地把握产品的有关信息。广告设计的一般流程包括以下步骤。

1. 市场调查

平面广告设计与其他设计不同，其带有广告宣传的性质，要面向市场，面向产品的潜在消费者，所以设计之前要进行有关市场调查工作。市场调查的内容很多，具体包括如下所述内容。

- 市场环境调查，包括政策环境、经济环境、社会文化环境的调查。

- 市场基本状况的调查，主要包括市场规范、总体需求量、市场的动向、同行业的市场分布占有率等。

- 销售可能性调查，包括现有和潜在消费者的人数及需求量、市场需求变化趋势、本企业竞争对手的产品在市场上的占有率、扩大销售的可能性和具体途径等。

- 对消费者及消费需求、企业产品、产品价格、影响销售的社会和自然因素、销售渠道等开展调查。

以上这些信息都对设计师工作的开展有辅助作用，设计师可以从客户处获得这些信息，也可以自己调查获得。

2. 目标定位

平面设计最核心的就是确定设计的主题，根据调查和客户要求，设计师可以初步确定平面广告的具体内容和主题，然后再围绕相关主题开展后续工作。确定主题需要明确以下几点信息。

◆ 客户要求平面设计上必须展现的文字。

◆ 客户要求必须展示的标识。

◆ 客户要求必须呈现的图片。

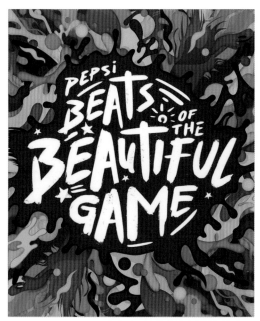

3. 创意构思

除了客户的要求外，设计师还可以利用自己的创意构思平面设计，创作出吸引人的作品。而从有了idea（创意）到形成完整的作品，思路是非常重要的，这是一个循序渐进的过程，设计师最好在一开始就把握好大致方向，比如整体风格、绘画形式、配色等，规划好这些重要元素后，作品也就能自然呈现。

4. 深入完善

一般来说，设计师的构思形成后首先要呈现给客户，接受客户的意见后再进行修

改、完善，设计师也可以根据自己的想法对不合理的地方加以修饰，不断完善后形成终稿。

5. 制作发布

设计师完成自己的作品后，仍不能就此放松，还需做好一些收尾工作，即对文字信息进行检查，看看有没有错别字，或是查看整体比例是否准确等，一切妥当无误后才能向客户输出作品。

1.1.4 平面设计的点、线、面

平面设计的过程其实是一个"定形"的过程，在这个过程中会涉及3个基本的元素——点、线、面，点与点之间的视线流动形成线的感觉，多点分布或线的不同构成组合又可形成各种形态的面，最终成为一种表象。

点的显著特点为定位性与凝聚性，代表设计的开始，且能够规范最终意象的比例和大小。而线条的长短、粗细、形态、走向以及笔触效果能够赋予设计作品一种情感和设计感。多线组合后，可以图形化、图像化、图案化、符号化以及文字化，变成设计思路的载体，传递相应的信息、意象、内涵等。所以说，点、线、面可从不同的角度和功能上作用于设计作品。

1.2 平面广告设计的有关媒介

　　平面广告的传播媒介多种多样，日常生活中我们随处可见的广告信息，如报纸杂志、路牌、网络页面等，这些载体向大众呈现的广告信息和内容形式，可以说各有特色，在设计上的侧重也不一样，设计师只有了解了不同媒介的特点，才能针对其特点设计相应的平面广告。

1.2.1　报纸

报纸媒体是最早出现的大众传播媒体，在传统媒体中，报纸无疑是最多、普及性最广和影响力最大的媒体。报纸广告几乎是伴随着报纸的出现而诞生的，随着时代的发展，报纸的种类越来越多，内容越来越丰富，版式更灵活，印刷更精美，报纸广告的内容与形式也越来越多样化。报纸媒体有如下一些优缺点，设计师可以稍加了解。

报纸媒体的优点包括以下6点。

- ◆ 覆盖面较广，传播速度较快。因为报纸的发行方式以量大为特点，所以传阅度高，转读率也高，传播数量上的优势是报纸广告的一大特色。

- ◆ 报纸的信息容量大，能刊登大量的文字、图片信息，且设计版面丰富，能在不同类型的版面中刊登广告，比如时事版、国际版、文娱版、体育版、生活版等，可以适应广告主各种不同内容的广告。

- ◆ 报纸印刷方式简单，设计制作容易，表现方式多样，能够根据版式呈现大小不同的广告，不拘于格式。

- ◆ 目标对象广泛且稳定，由于报纸不限制读者，能够满足各类人士的信息需求，所以读者广泛，较为成熟的报纸都有稳定的读者群，读者与媒介之间有一定的情感关联，可以获得一定的信任。

- ◆ 报纸虽然有时效性，但能够长时间保存和查阅。因为具备可保存的特点，很多广告设计都会附带赠券、折扣、奖券等，方便读者保存使用，实现促销的目标。

- ◆ 报纸造价低，所以广告费用不会太高，这对很多中小广告主来说是一大优势，可降低其广告的投资风险。

与其他广告相比，报纸广告主要有如下一些缺点。

- ◆ 受到成本的限制，报纸的印刷效果一般，所呈现的广告图画质量差，无论色彩还是分辨效果都大打折扣，会在一定程度上影响广告效果。

- ◆ 报纸的内容较多，广告所占版面往往在边角上，容易被大家忽视，且报纸一般都是大量印刷，无法精确选择投放对象，不易实现转换率。当然对于不同行业的专业性报纸，如财经类报纸、体育类报纸等，能在一定程度上对读者进行筛选。

- ◆ 报纸主要播报各类新闻，强调时效性，不易被反复阅读，所以刊登在报纸上的广告时效较短，毕竟没有多少人会去阅读过去的报纸。

1.2.2 互联网

人们通常把网络媒体称为继报刊、广播、电视之后出现的"第四媒体"，指运用电子计算机网络及多媒体技术传播信息的媒体技术。蓬勃发展的互联网，以其快速、高效的优势将信息传递带入一个全新的境界，同时也为企业创造出前所未有的商机。互联网的成熟与发展，为广告提供了一个强有力的、影响遍及全球的载体。

互联网具备交互性、持久性、多元性及密集性四大特点，这样的特点能够长期吸引网络用户，参与各类网络活动，形成一定的黏性，同时也会对网络广告产生一定的影响。

电子商务发展起来后，很多商家开始在网络上销售产品，也顺势在网页上设计广告，以吸引更多消费者。设计的广告类型也越来越新潮，从不同方面刺激消费者的感官，也将给对网络广告投入较多的大厂商提供更多的选择机会。

1.2.3 墙体

墙体广告就是利用公路两旁的墙面，通过彩色防水涂料颜料绘制成各式各样的宣

传图案，或用喷绘布或喷绘膜制成广告图案，近似于广告塔、路牌广告。相对于其他广告形式以其成本低、分布广、时效持久、制作快捷、视觉效果好、利于企业开拓中低端市场，深受广大企业青睐，是很适合拓展农村市场的广告宣传形式。

喷绘膜墙体广告只需3个步骤就能展示给大众，一是设计样稿，二是喷绘生产，三是施工。其具备以下5点优势。

- 墙体广告是天天可见的，是无法拒绝的强制性媒体。
- 通达率高，千人成本低。
- 更贴近销售终端。
- 有效的媒体放大器，比起报纸、电视，能够持久地提醒。
- 墙体广告同时具有亲和性。

1.2.4 户外广告

户外广告是在建筑物外表或街道、广场等室外公共场所设立的霓虹灯、广告牌、海报等。户外广告面向所有的公众，所以比较难以选择具体的目标对象，但是户外广告可以在固定的地点长时期地展示企业形象及品牌，因而对于提高企业和品牌的知名度是很有效的。户外广告的优点有以下8点。

- 到达率高，户外媒体的到达率仅次于电视媒体，位居第二。
- 对地区和消费者的选择性强，可以根据地区的特点选择广告形式，对区域内的固定消费者进行反复宣传。
- 视觉冲击力强，因为其持久和突出，有可能成为这个地区远近闻名的标志。
- 表现形式丰富多彩，具有自己的特色。
- 内容单纯，能避免其他内容及竞争广告的干扰。
- 发布时段长，许多户外媒体都是全天候发布的。
- 千人成本低。
- 可利用消费者休闲、游览的空白心理，使其更易接受广告。

户外广告的两项缺点也非常明显，一是覆盖面窄，二是效果难以测评。为了将广告投放到目标对象中去，广告主应该慎重选择户外广告的区域。常见的户外广告类型

有候车亭广告牌、地铁广告、公交车广告、机场广告、火车站广告、场地广告、路标广告、人行道广告牌、阅报栏等。

1.2.5 杂志

杂志媒体是定期或不定期连续出版，而且出版周期不太长的期刊的代名词。杂志不像报纸、电视媒体那样具有很强的新闻性，其有自己的目标受众和主题内容，具备以下一些优点。

◆ 杂志不像报纸、电视媒体一样包罗万象，只针对某一读者群进行宣传，如时尚杂志、电影杂志等，对象明确，针对性强 。

◆ 杂志的编辑精细，极少不规则地设计版面，力求整齐统一，且印刷精美，图文并茂，比报纸精细多了。

◆ 杂志的有效期较长，保存期久。

◆ 杂志读者比较固定，一般来说，其读者文化层次较高，对于杂志有比较持久的兴趣，易接受杂志的宣传。

 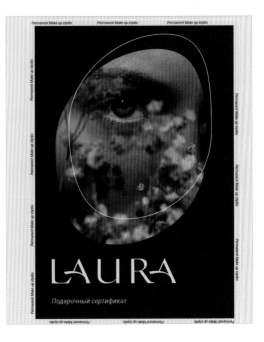

当然，杂志媒体还有以下一些缺点需要注意。

◆ 杂志的周期较长，少则七八天，多则半年一年，灵活性较差，容易失去许多广告传播的最佳时机。

◆ 杂志的专业性强，传播面窄，大多数杂志发行量较小，影响比不上报纸、电视等媒体。

◆ 杂志广告多为彩色印刷，制作比较复杂，制版费、加色费都不低，同时杂志广告只有刊发在封面、封底、封二、封三的位置上，才会获得显著的效果。

1.2.6 海报

海报这一名称，最早起源于上海，是一种宣传方式，作为宣传剧目演出信息招徕顾客的张贴物，正规的海报中通常包括活动的性质、主办单位、时间、地点等内容，多用于影视剧和新品宣传。

海报设计是视觉传达的表现形式之一，通过版面的构成在第一时间内将大众的目光吸引，并获得瞬间的刺激，能让人们有参与其中的感觉。一般来讲，海报从内容上可以分为以下几类。

◆ **广告宣传海报**：传播到公共场所中，主要为提高企业品牌或个人的知名度。

◆ **现代社会海报**：一般展示较为普遍的社会现象，如新技术推广等，为多数人所接纳，提供现代生活的重要信息。

◆ **企业海报**：为企业部门所认可，可利用海报宣传企业思想，提高员工认同度。

◆ **文化宣传海报**：对一些文娱活动进行宣传，或是对文化概念进行普及，这类海报的设计更强调艺术性。

◆ **影视剧海报**：是一种比较常见的宣传方式，通过影视剧的人物线索和主题制作海报，以达到宣传的目的。

1.2.7 自媒体

自媒体是普通大众经由数字科技与全球知识体系相连之后，一种提供与分享他们本身的事实和新闻的途径。以现代化、电子化的手段，向不特定的大多数或者特定的单个人传递规范性及非规范性信息的新媒体的总称。

在宽泛的语义环境中，自媒体不单单是指个人创作，群体创作、企业微博（微信等）都可以算是自媒体。自媒体的内容其实是不固定的，没有统一的标准，也没有相应的规范，所以可以传递宣传促销的信息。

自媒体的主要表现形式有文字、图片、音频、视频等，其内容的呈现形式丰富多样。自媒体的商业模式，大致可以分为以下两类。

一类是纯线上经营，即自媒体所有人通过媒体内容经营聚集了一定数量的粉丝之后，寻找合适的广告主在平台上做广告，获得广告收益。

另一类是通过积累的人气和个人影响力，通过线下渠道变现，如出书、演讲培训、企业咨询、开网店等，变现的同时也为自己做一些宣传。

面对这种全新的媒体形式，平面广告的载体也发生了新的变化，所以需要逐渐适应自媒体的基本特点。

◆ 一是要适应自媒体平台的多样性，熟悉推陈出新的各类自媒体平台。

◆ 二是保证发布信息的真实性。

◆ 三是保证内容和策划的趣味性。

◆ 四是宣传内容的更新与持续，自媒体平台的竞争比较激烈，需要自媒体用户持续进行更新宣传，才能获得一定的效果。

平面广告的设计法则

　　平面广告作为企业或个人宣传的一种形式，有多种沟通方法和技巧，最重要的是必须体现实用性、商业性和艺术性。要赋予光线、色彩、图形一定的美感，就需要遵循一些设计的基本法则。

1.3.1　形式美法则

形式美是一种非常直观的美，它是事物外在的形、声、色及其内在组合结构的美，符合大众的一般审美体验，也符合人类对一般美的事物的经验看法和总结。

形式美的法则是形式因素之间的对称、均衡、对比、比例、节奏、宾主、参差、奇正、变幻、虚实等，它的基本规则是多样统一与和谐，这些形式都能为大众带来美的视觉体验，所以设计平面广告时，要懂得利用这些形式，呈现一种基本的、简单的美。

形式美法则不是固定不变的，设计师应该根据内容和主题选择不同的形式安排结构，不要死板的定义美。

1.3.2　平衡法则

平衡是我们日常生活中追求的一种状态，几乎可以作为任何领域的法则，在设计领域也是一样，设计作品如果能够达到平衡，就基本不会出什么大的纰漏。

平面设计的平衡就是让画面给人一种完整感，从色彩出发，运用的各种颜色相互补充、相互协调；从内容出发，信息要有主有次，让人注意到主题，而不是堆积一些

元素的来丰富视线；从结构出发，整体不能头重脚轻，出现图或文字堆在同一边的问题，应该好好规划版面，将信息放在恰当的位置。

1.3.3 视觉法则

视觉体验是从眼睛的感官延伸到内心的一种感受，不同的图案、颜色带来的视觉差异能够改变大众内心的认知，所以从最简单的人的体验来讲，凡是那些让人觉得舒适的设计就是成功的设计，凡是那些让人觉得纷杂、疲累、不舒服的设计都存在一定的问题。

我们可以用格式塔理论，寻找位置上的平衡，因为人的眼睛在观看一个区域时，视线会集中到中心点，所以最好将主要内容都放置在中心点上，然后向外扩散，这样在视觉上才会更自然、舒适。

1.3.4 以小见大法则

在广告设计上为了充分表达主题思想，可以对主体形象进行强调、取舍，以别具

一格的思路和创意，将设计对象的某个细节和特点放大，在提高艺术美感的同时，也能对主题加以突出。这种以小见大的表现方式，给了设计师很大的创作空间，能够激发其创作的热情。

通俗地讲，其实以小见大就是指将广告设计的焦点和视觉兴趣中心变成创意的侧重点，从其开始生发出更多的创意和构思安排，由一点到两点，由简单到复杂。

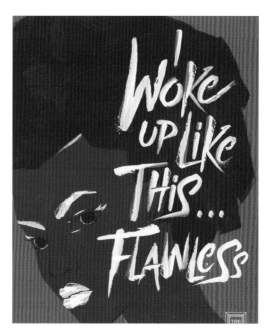

1.3.5 联想法则

广告设计的联想性是指目标对象能够从设计中看到品牌或产品的特征，联想到品牌的商标等各种信息。扩大宣传性和接受度，就是让潜在消费者能够与品牌建立一定的联系，以方便促销。

除此之外，很多设计师会选择直接一点的表达方式，将产品或主题本身展示在平面广告上，将真实感和信任感拉到最大。

第 2 章

平面广告设计的色彩运用

学习目标

色彩元素是平面设计中的重要元素，对表达设计情感、艺术风格、增强吸引力有重要的作用。运用好色彩元素能够为设计作品增色。设计师需要掌握一定的运用方法和配色原则，并对色彩的不同运用有所了解。

赏析要点

色相、明度、纯度
主色、辅助色、点缀色
各色对比
红色　橙色　黄色　绿色
青色　蓝色　紫色
黑、白、灰
艺术主题
四季色彩搭配
佳节庆祝色彩搭配

2.1 认识色彩

平面设计中不能忽视的因素就是色彩，无论是体现作品的质感，还是形状和情感，这些都与色彩本身的特质有关。所以设计师应该对色彩之间的关联，不同色彩的表达，色彩的基本审美观有所了解。

2.1.1 色相、明度、饱和度

色彩三要素包括色相（色调）、明度（亮度）和饱和度（纯度）。人眼看到的任一彩色光都是这3个特性的综合效果。其中，色相与光波的频率有直接关系，明度和纯度与光波的幅度有关。下面就对这3个基本要素进行详细介绍。

1. 色相

色彩的不同是由光的频率高低差别所决定的。色相是色彩的首要特征，指的是这些不同频率的色彩给人留下的印象，是区别各种不同色彩的最准确的标准，频率最低的是红色，最高的是紫色。

事实上任何除黑、白、灰以外的颜色都有色相的属性，即便是同一类颜色，也能分为几种色相，如黄颜色可以分为中黄、土黄、柠檬黄等，灰颜色则可以分为红灰、蓝灰、紫灰等。在进行色彩搭配时，可以利用色相的差别有规律地作出选择。

- ◆ **同一色相配色**：指相同的颜色在一起搭配，如浅蓝、深蓝、天蓝互相搭配。
- ◆ **类似色相配色**：即色相环中类似或相邻的两个或两个以上的色彩搭配。如黄色、橙黄色、橙色的组合；紫色、紫红色、紫蓝色的组合等。
- ◆ **多色配色**：三色、四色、五色、六色、八色甚至多色对比在设计中的运用也是很常见的。在色环中成等边三角形或等腰三角形的三个色相搭配在一起时，称为三角配色。四角配色常见的有红、黄、蓝、绿及黄、绿、蓝、紫等颜色。

2. 明度

明度表示颜色所具有的亮度和暗度，一般来说，光线越强，看上去越亮；光线越弱，看上去越暗。每种颜色都有各自的亮度、暗度，而色调相同的颜色，明暗可能都不同，如绛红色和粉红色都含有红色，但前者显暗，后者显亮。明度不同颜色展现的效果也不同。

3. 饱和度

色彩的饱和度指色彩的鲜艳程度，也称为纯度。在色彩学中，原色饱和度最高，随着饱和度降低，色彩变得暗淡直至成为无彩色，即失去色相的色彩。色彩饱和度的运用主要包括以下两点。

- ◆ 通过高饱和度色彩突出画面主体。

◆ 通过高饱和度色彩表达平面设计的情感和情绪。

2.1.2 主色、辅助色、点缀色

色调指的是一幅画中画面色彩的总体倾向，是大的色彩效果。一幅平面设计作品虽然运用了多种颜色，但总体有一种倾向，是偏蓝或偏红，是偏暖或偏冷等，这种颜色上的倾向就是主色调。

如果设计作品中没有一个统一的色调，就会显得杂乱无章。而在一个设计作品中，主色调与辅助色共同构成其标准色彩，辅助色的占用比例仅次于主色调，起到烘托主色调、支持主色调、融合主色调的作用。在整体的画面中能够平衡主色的冲击效果，获得一定的视觉分散效果。

从定义上讲，点缀色就是为了点缀画面而存在的，可以是一种颜色也可以是多种颜色，在画面中的占比没有主色和辅助色的比例大，也比不上辅助色对主色的影响，但却能在一定程度上丰富整体效果，提高设计的艺术性。

在一幅画面中这3类色调互相搭配、融合构成设计作品的色彩元素，其各自的特点如下所述。

◆ 在画面中，主色面积最大，或占据画面视觉中心，或饱和度最高。

◆ 辅助色在画面中的面积仅次于主色，或色调偏轻，而背景色是一种特殊的辅助色。

◆ 点缀色在画面的细节处，占比较小，多以分散或重复的形式呈现，在色相上能与主色和辅助色形成反差。

 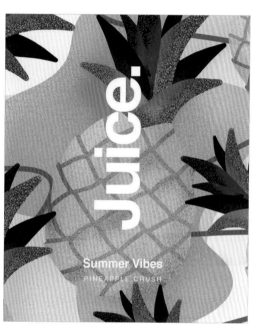

2.1.3 各色对比

现在，我们已知的颜色太多了，各种颜色可以按照不同规则进行分类，如同类色、邻近色、类似色、对比色和互补色。这些分类原则都是如何定义的呢？下面一起来了解一下吧。

◆ **同类色**：指色相性质相同，但色度有深浅之分，在色相环中15°夹角内的颜色，如大红与朱红。

◆ **邻近色**：在色相环中相距60°角，或者相隔3个位置以内的两色，为邻近色关系。邻近色色相彼此近似，在视觉上比较接近，色调统一和谐、感情特性一致，如红色与黄橙色、蓝色与黄绿色等。

◆ **类似色**：类似色也就是相似色，在色相环上相距90°角内相邻接的色统称为类似色，例如红—红橙—橙、黄—黄绿—绿、青—青紫—紫等均为类似色。类似色不会互相冲突，能够营造出更为协调、平和的氛围。

◆ **对比色**：色相环上相距 120° ~ 180° 角之间的两种颜色，称为对比色，包括色相对比、明度对比、饱和度对比、冷暖对比、补色对比、色彩和消色的对比等。对比色可以区分明显，呈现的视觉效果饱满华丽，让人觉得欢乐活跃，容易让人兴奋激动。

◆ **互补色**：色相环中成 180° 角的两种颜色为互补色，红色与绿色互补，蓝色与橙色互补，黄色与紫色互补。互补色并列时，会引起强烈对比的色觉，会感到红的更红、绿的更绿。如将补色的饱和度减弱，即能趋向调和，称为减色混合。

2.2 平面广告设计的基础色

平面设计的色彩搭配非常重要，能够决定设计的整体风格、情感和效果。而颜色的搭配效果由多种因素所决定，设计师除了要了解有关色彩的基本知识，还要懂得一些基本的设计方法，这样才能更好地发挥颜色的作用，让每种颜色的属性贴合设计作品。尤其是一些基础色的运用，需要设计师对其有更详细的认知。

2.2.1 红色

红色是光的三原色之一，包括绛红、大红、朱红、嫣红、深红、水红和橘红等。它和其他颜色一样，能够令人产生不同的情感，一般具有吉祥、喜庆、热烈、幸福、奔放、勇气、斗志、轰轰烈烈、激情澎湃等含义。其互补色是青色，能和翠绿色、靛蓝色，混合叠加出任意色彩。

胭脂红
CMYK 44,96,85,10 RGB 157,41,50

中国红
CMYK 27,100,86,0 RGB 200,16,46

银红
CMYK 5,80,59,0 RGB 240,86,84

大红
CMYK 0,93,84,0 RGB 255,32,33

银红
CMYK 5,80,59,0 RGB 240,86,84

石榴红
CMYK 3,97,100,0 RGB 242,12,0

酡红
CMYK 16,92,92,0 RGB 220,48,34

桃红
CMYK 4,66,35,0 RGB 244,121,131

粉红
CMYK 0,41,28,0 RGB 255,179,167

	CMYK	11,95,80,0	RGB	229,32,49
	CMYK	64,4,20,0	RGB	79,196,216

这是日本某杂志的封面设计，插图形似眼睛的神经，在半透明纸上印刷，呈现出光滑的纹理，极大地突出了艺术美。

	CMYK	0,0,0,60	RGB	137,137,137
	CMYK	3,30,82,0	RGB	225,197,50
	CMYK	54,0,5,0	RGB	107,215,253
	CMYK	15,69,0,0	RGB	226,111,176

○ 同类赏析 ▲

这款来自墨西哥的酒精饮料其广告海报画面由皮革、花卉、羽毛、珠宝等多种元素构成，让消费者能够想象到其丰富的口味。

	CMYK	20,100,100,0	RGB	214,0,0
	CMYK	10,25,29,0	RGB	234,202,179
	CMYK	8,38,53,0	RGB	240,179,124

Frisa火腿肠广告以产品与消费者结合的方式告诉大众，无论你有多饿，Frisa都能填饱你的肚子。

	CMYK	23,82,84,9	RGB	208,79,50
	CMYK	17,32,18,0	RGB	218,186,191
	CMYK	41,98,71,4	RGB	170,35,65
	CMYK	26,27,7,0	RGB	200,190,214

○ 同类赏析 ▲

这款广告用覆盖在羊身上的袜子来表现产品的材质，暖色调的搭配运用能够激发消费者的购买欲。

2.2.2 橙色

橙色是介于红色和黄色之间的间色，又称为橘黄色或橘色。橙色是欢快活泼的色彩，是暖色系中最温暖的颜色。可以表现温暖、欢快、明艳、活跃，会让人顿时眼前一亮，一般可与白色、黄色、灰色搭配，对比色是蓝色。在日常生活中，橙柚、玉米、鲜花果实、霞光、灯彩、太阳都是橙色的代表意象。

橙色
CMYK 0,58,80,0 RGB 250,140,53

橘黄
CMYK 0,59,78,0 RGB 255,137,55

橙红色
CMYK 0,85,94,0 RGB 255,69,0

镉橙
CMYK 0,75,92,0 RGB 255,97,3

沙橙色
CMYK 11,22,27,0 RGB 234,208,185

杏红
CMYK 0,58,80,0 RGB 255,140,49

橙黄
CMYK 0,46,91,0 RGB 255,164,1

浅橘色
CMYK 4,37,51,0 RGB 247,184,129

蜜桃色
CMYK 4,62,88,0 RGB 244,130,33

	CMYK 4,36,39,0	RGB 246,186,152
	CMYK 11,67,91,0	RGB 231,115,32

○ 同类赏析 ▲

以食材颜色做海报底色，给人一种滋味浓厚的感觉，表达出当消费者食用该食品时就像漂浮在美味的海洋中的视觉感受。

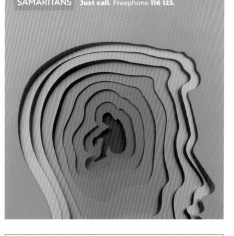

	CMYK 2,45,75,0	RGB 250,166,68
	CMYK 81,57,42,1	RGB 60,106,130

○ 同类赏析 ▲

这是爱尔兰一条求助热线的宣传海报，橙色的底色突出了人体面部轮廓，用层层递进的方式表达从外到内的穿越感。

	CMYK 16,85,100,0	RGB 221,70,0
	CMYK 77,30,100,0	RGB 59,144,1
	CMYK 4,30,90,0	RGB 254,196,0

○ 同类赏析 ▲

这款橙汁饮料以材料形状的不断叠加传递了一种用料丰富的信息，颜色鲜艳极具吸引力。绿色点缀可舒缓视觉感受。

	CMYK 0,71,90,0	RGB 250,109,21
	CMYK 18,48,9,0	RGB 217,156,189

○ 同类赏析 ▲

该涂料广告以卡通人物做桥梁向大众告知涂料颜色毫无色差，能够为我们的生活增添一份乐趣和美好。

2.2.3 黄色

　　黄色是介于橙色和绿色之间的颜色，类似熟柠檬或向日葵菊花色，光谱位于橙色和绿色之间。黄色给人一种愉快，充满希望和活力的感觉。奶黄、柠檬黄、中黄、土黄、金黄等都属于黄色调类型。

　　黄色的光学补色是蓝色，但传统上多以紫色作为黄的互补色，搭配时尤其要注意颜色的主次之分，不要各自占据同等面积，否则容易拉低视觉体验。

金黄	鹅黄	缃黄色
CMYK 5,19,88,0　　RGB 255,215,0	CMYK 7,3,77,0　　RGB 254,241,67	CMYK 11,28,82,0　　RGB 240,194,57

姜黄	粉黄	赤金
CMYK 2,30,58,0　　RGB 255,199,116	CMYK 4,14,55,0　　RGB 255,227,132	CMYK 9,31,77,0　　RGB 242,190,70

纯黄	鸭黄	浅黄
CMYK 10,0,83,0　　RGB 255,255,0	CMYK 11,0,63,0　　RGB 250,255,113	CMYK 2,0,18,0　　RGB 255,255,224

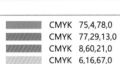

	CMYK	75,4,78,0	RGB	4,179,100
	CMYK	77,29,13,0	RGB	6,153,204
	CMYK	8,60,21,0	RGB	238,134,159
	CMYK	6,16,67,0	RGB	251,221,101

○ 同类赏析 ▲

该功能饮料看重向公众传递娱乐的信息，通过黄色、绿色、粉色、蓝色多种颜色的搭配营造出生动的趣味性，让产品脱颖而出。

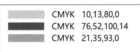

	CMYK	10,13,80,0	RGB	246,222,60
	CMYK	76,52,100,14	RGB	75,104,48
	CMYK	21,35,93,0	RGB	219,175,18

○ 同类赏析 ▲

这是日本一家游乐场的推广招贴，青椒的切口像一个人尖叫的表情，画面生动有趣，让消费者能够迅速被广告画面吸引。

	CMYK	19,31,86,0	RGB	223,183,49
	CMYK	8,7,33,0	RGB	244,236,187

○ 同类赏析 ▲

该旅行箱平面广告用各国名胜古迹堆积一种广阔的世界观，而旅行箱在其间能够起到连接世界的作用，赋予产品精神上的价值。

	CMYK	15,23,87,0	RGB	233,200,37
	CMYK	2,3,11,0	RGB	252,249,234

○ 同类赏析 ▲

用"你想到了什么"这句广告标语与大众产生互动，将人脑部分以薯条的形状呈现，自然而然地推广了产品。

2.2.4 绿色

　　绿色是自然界中最常见的颜色，介于黄色与青色之间，类似于春天的绿叶和嫩草的颜色。绿色常常具有春意、环保、清新、希望、平静、舒适、生命、和平、自然、环保、成长、生机、青春等含义。绿色可由黄色和青色调出，还可以根据其比例的不同，以及加入深浅程度不同的其他颜色而呈现不同的颜色，但较少与紫色搭配。

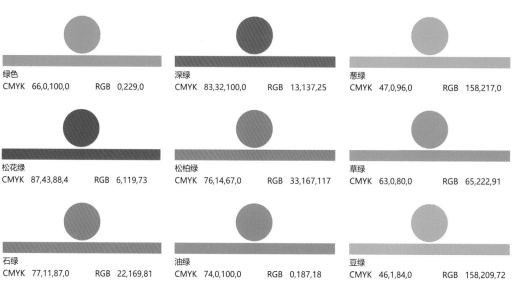

绿色	深绿	葱绿
CMYK 66,0,100,0　　RGB 0,229,0	CMYK 83,32,100,0　　RGB 13,137,25	CMYK 47,0,96,0　　RGB 158,217,0
松花绿	松柏绿	草绿
CMYK 87,43,88,4　　RGB 6,119,73	CMYK 76,14,67,0　　RGB 33,167,117	CMYK 63,0,80,0　　RGB 65,222,91
石绿	油绿	豆绿
CMYK 77,11,87,0　　RGB 22,169,81	CMYK 74,0,100,0　　RGB 0,187,18	CMYK 46,1,84,0　　RGB 158,209,72

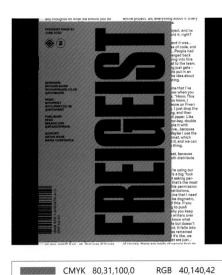

	CMYK	80,31,100,0	RGB	40,140,42
	CMYK	90,77,95,72	RGB	0,19,0

○ 同类赏析

该杂志的主题是自由精神，为了契合该概念，以绿色为背景色，刊名占据大部分封面，既简洁又能重点突出，极具推广性。

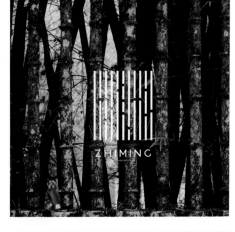

	CMYK	61,55,70,7	RGB	117,111,85
	CMYK	70,59,95,23	RGB	86,89,46

○ 同类赏析

该酒店推广海报以自然清幽的环境摄影图片营造整体氛围，印上白色标志，这种雅致的风格对潜在入住者具有非常大的吸引力。

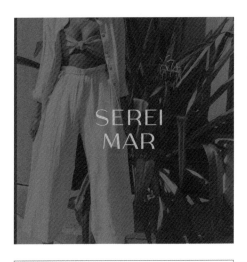

	CMYK	63,51,81,6	RGB	114,117,72
	CMYK	72,64,90,35	RGB	72,72,44

○ 同类赏析

该款美人鱼泳衣品牌，用覆盖的绿色阴影来展现一种神秘感，透露出夏日的清凉与舒爽。

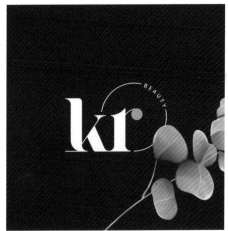

	CMYK	93,64,82,44	RGB	0,60,48
	CMYK	49,27,40,0	RGB	145,169,156
	CMYK	0,47,47,0	RGB	254,166,128

○ 同类赏析

某品牌化妆品为了突出产品纯天然成分的标志，用深绿做底色，植物成分做意象图形，围绕在标志旁，整体画面简洁干净。

2.2.5 青色

　　青色是介于绿色和蓝色之间的一种颜色，即发蓝的绿色或发绿的蓝色，有点类似于湖水、翡翠玉石的颜色，容易与绿色、蓝色弄混。

　　青色是一种底色，清脆而不张扬，伶俐而不圆滑，清爽而不单调。可代表希望、生机，在我国古代社会中青色具有极其重要的意义，象征着坚强、希望、古朴和庄重。

豆青
CMYK 49,1,80,0　　　RGB 150,206,83

葱青
CMYK 74,0,96,0　　　RGB 14,184,59

青翠
CMYK 66,0,70,0　　　RGB 0,224,120

青色
CMYK 65,0,54,0　　　RGB 0,225,159

艾绿
CMYK 37,0,29,0　　　RGB 176,224,200

玉色
CMYK 63,0,52,0　　　RGB 45,223,163

缥色
CMYK 50,0,46,0　　　RGB 127,235,173

石青
CMYK 55,0,46,0　　　RGB 122,207,166

碧色
CMYK 67,0,49,0　　　RGB 28,209,166

	CMYK 98,85,69,54	RGB 0,32,45
	CMYK 15,8,8,0	RGB 224,229,232

○ 同类赏析 ▲

这是里斯本机场的推广设计平面广告，画面用飞鸟作为机场意象，以暗青色做底色，银白色脉络展示了机场的大致结构，既精致又有科技感。

	CMYK 89,68,83,51	RGB 19,51,40
	CMYK 62,36,47,0	RGB 112,145,136

○ 同类赏析 ▲

该广告以精美的画框来指代艺术品，告诉消费者使用该品牌油漆，你家里自然就多了件艺术品。

	CMYK 48,29,39,0	RGB 150,166,155
	CMYK 44,17,23,0	RGB 157,192,196

○ 同类赏析 ▲

该眼镜广告通过著名油画的前后对比，将抽象的油画变为清晰可见的照片，从侧面反映了广告的功能。

	CMYK 57,7,46,0	RGB 118,193,160
	CMYK 9,6,4,0	RGB 237,238,242

○ 同类赏析 ▲

该巧克力饮料广告用字母作为设计主体，向消费者传递产品信息。用清爽的玉色搭配白色字体显得青春自然，容易吸引年轻人的关注。

2.2.6 蓝色

　　蓝色是三原色之一，类似于晴朗天空或是海水的颜色，是冷色调中最冷的色彩。其对比色是橙色和黄色，邻近色是绿色和紫色。

　　蓝色非常纯净，表现出一种晴朗、美丽、梦幻、冷静、理智、安详与广阔的意境。其颜色种类繁多，浅蓝、湖蓝、宝石蓝等都属于这一色系。

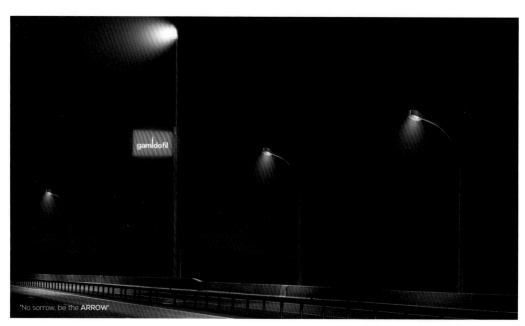

'No sorrow, be the ARROW'

蓝色
CMYK 62,0,8,0　　　　RGB 68,206,245

碧蓝
CMYK 57,0,24,0　　　　RGB 62,237,232

天蓝
CMYK 49,7,9,0　　　　RGB 135,206,235

石青
CMYK 81,40,27,0　　　　RGB 23,133,170

靛青
CMYK 83,46,19,0　　　　RGB 23,124,176

青蓝
CMYK 60,40,20,20　　　　RGB 100,121,151

群青
CMYK 72,38,26,0　　　　RGB 76,141,173

宝蓝
CMYK 79,66,0,0　　　　RGB 75,92,196

深蓝
CMYK 100,98,46,0　　　　RGB 0,0,139

	CMYK	84,48,5,0	RGB	0,121,194
	CMYK	6,30,48,0	RGB	245,196,140

	CMYK	100,95,38,1	RGB	12,44,121
	CMYK	76,27,1,0	RGB	1,158,227
	CMYK	100,100,69,60	RGB	0,1,39
	CMYK	17,2,7,0	RGB	221,239,241

○ 同类赏析 ▲

意大利传统名点杏仁饼干，其推广海报以蓝色为底色，品牌标志在画面正中，周围是追赶饼干的男女老少，表达了饼干美味的悠久历史。

○ 同类赏析 ▲

《冰雪奇缘》百老汇音乐剧的海报以蓝色为主色调，用晕染的艺术形式赋予其情感，雪花点名主题，营造出冰雪世界的氛围。

	CMYK	89,70,0,0	RGB	9,74,218
	CMYK	1,86,72,0	RGB	246,67,60

	CMYK	47,14,0,0	RGB	143,197,243
	CMYK	1,0,1,0	RGB	253,255,254

○ 同类赏析 ▲

这是一款巴西眼镜推出的夏季平面广告，用夏日水果体现夏日风味，倒影正好是眼镜的形状，整体配色清爽，构思巧妙。

○ 同类赏析 ▲

这是一家日本书店的推广平面设计，通过趴在飞机上翱翔于云端来展现读书带给人的舒适与自由。

2.2.7 紫色

紫色是二次色，色调中性偏冷，它是由温暖的红色和冷静的蓝色组合而成的，是极佳的刺激色。象征神秘、高贵和浪漫，用得好的话可以让作品很醒目和时尚。

在中国传统里，紫色是尊贵的颜色，与幸运和财富、贵族和华贵相关联。自然界很多花草的颜色与紫色相似，如丁香、薰衣草、紫罗兰。

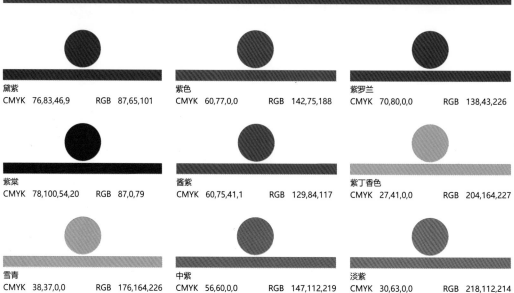

黛紫　CMYK 76,83,46,9　RGB 87,65,101

紫色　CMYK 60,77,0,0　RGB 142,75,188

紫罗兰　CMYK 70,80,0,0　RGB 138,43,226

紫棠　CMYK 78,100,54,20　RGB 87,0,79

酱紫　CMYK 60,75,41,1　RGB 129,84,117

紫丁香色　CMYK 27,41,0,0　RGB 204,164,227

雪青　CMYK 38,37,0,0　RGB 176,164,226

中紫　CMYK 56,60,0,0　RGB 147,112,219

淡紫　CMYK 30,63,0,0　RGB 218,112,214

	CMYK 41,0,12,9	RGB 149,203,214
	CMYK 1,91,0,0	RGB 252,26,152
	CMYK 86,82,82,70	RGB 137,137,137
	CMYK 59,70,0,0	RGB 151,89,212

○ **同类赏析** ▲

该俄罗斯医药品牌平面设计广告，用抽象风格的画面传达情感，设计大胆，让人清楚宣传的是兴奋剂和镇静剂，很容易让品牌脱颖而出。

	CMYK 59,70,8,0	RGB 132,95,165
	CMYK 15,32,78,0	RGB 230,185,70
	CMYK 27,98,100,0	RGB 200,30,31

○ **同类赏析** ▲

该广告通过一排排懒人沙发烘托宅男宅女不愿出门的现象，从而体现出麦当劳的外卖服务非常及时，从门店到沙发只需一步。

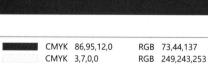

| | CMYK 86,95,12,0 | RGB 73,44,137 |
| | CMYK 3,7,0,0 | RGB 249,243,253 |

○ **同类赏析** ▲

吉百利作为英国著名的巧克力品牌，用传统的紫色作为主题色，不展示品牌名称，反其道而行之，在简洁的画面中突出品牌标志。

	CMYK 67,83,42,3	RGB 113,68,109
	CMYK 0,0,0,60	RGB 137,137,137
	CMYK 16,10,87,0	RGB 236,223,30

○ **同类赏析** ▲

该广告有一个有趣的主题——"食物也玩火"，胃里的水果举着打火机，对我们的胃是一种威胁，这就需要胃药产品登场了。整个广告创意感十足，给观者留下深刻的印象。

2.2.8 黑、白、灰

　　黑、白、灰三种颜色属于无彩色系统色（中性色），黑、白、灰颜色广泛存在并运用于社会生活中，尤其在设计领域成为颜色搭配的必选项。

　　黑、白、灰三色属性既对立又有共性，与任何颜色搭配都不突兀，能给人一种庄重、深奥和稳重的感觉。

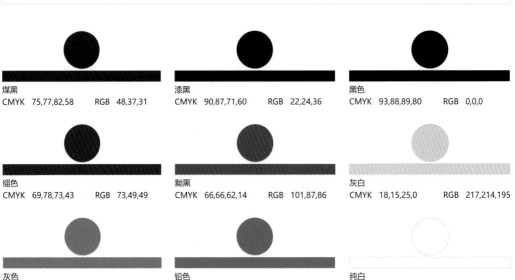

煤黑	漆黑	黑色
CMYK 75,77,82,58　RGB 48,37,31	CMYK 90,87,71,60　RGB 22,24,36	CMYK 93,88,89,80　RGB 0,0,0
缁色	黝黑	灰白
CMYK 69,78,73,43　RGB 73,49,49	CMYK 66,66,62,14　RGB 101,87,86	CMYK 18,15,25,0　RGB 217,214,195
灰色	铅色	纯白
CMYK 57,48,45,0　RGB 128,128,128	CMYK 63,52,47,0　RGB 114,119,123	CMYK 0,0,0,0　RGB 255,255,255

	CMYK 77,72,58,20	RGB 72,72,84
	CMYK 55,43,39,0	RGB 133,138,142
	CMYK 45,100,95,15	RGB 149,16,37

	CMYK 87,83,80,69	RGB 19,20,22
	CMYK 49,38,33,0	RGB 146,151,157

○ **同类赏析** ▲

该广告为了体现该品牌洗衣粉的功能，画面加深了晾晒衣物的阴影，让人清晰地感受到衣物不褪色的效果，可谓别出心裁。

○ **同类赏析** ▲

为了突出这款清洁剂强大的清洁功能，在画面中以清洗泡沫勾勒出一个金刚的形象，让消费者感受到力量，从而突显产品的清洁作用。

	CMYK 87,78,81,65	RGB 20,29,26
	CMYK 71,58,83,20	RGB 85,92,61

	CMYK 92,87,88,79	RGB 2,2,2
	CMYK 81,76,74,52	RGB 43,43,43

○ **同类赏析** ▲

该干电池广告向我们展示了电池的持久性，即使人已经变成骷髅了，手电筒还亮着，这种夸张的表达方式能有效传递产品信息。

○ **同类赏析** ▲

这是请勿酒后驾车的公益广告，画面用黑色营造沉重、严肃的氛围。轿车击穿头部带给人很大的视觉冲击力，能起到强烈的警醒作用。

不同主题的色彩搭配

　　通过光明确主题再来选择可搭配的颜色能更有效地发挥色彩的作用，也能更贴近设计内容。色彩能够传递视觉冲击力与情感，所以不能单单为了好看或是突出吸引力而随意搭配，应该从内容入手，一切以适宜为主，如餐饮平面广告多用绿色、黄色、红色来渲染食物的美味。

2.3.1 艺术主题

很多时候为了有创意地表现宣传的事物，设计师会将平面广告设计得极具艺术性，并运用丰富的色彩渲染艺术的氛围。在对创意或艺术主题进行诠释时，设计师尤其要注意色彩间的相互协调，而且要明白艺术性不是靠色彩的多少来决定的，就算只有黑、白两色也能向大众传递丰富的设计感。

	CMYK 0,92,83,0	RGB 254,39,36		CMYK 0,70,91,0	RGB 253,111,9
	CMYK 5,34,89,0	RGB 250,187,14		CMYK 71,84,92,65	RGB 48,24,14

○ 思路赏析

Experimenting is priceless，体验是无价的。万事达卡的核心价值观便是体验，各种人生的体验，所以其推广海报从人生的体验出发，将企业价值观联系起来，首先是美食，民以食为天。

○ 配色赏析

将红色和黄色巧妙地结合，中间的变色也非常自然，食物与餐盘颜色对应，远远而望就知道是万事达的Logo，如此有代表性的颜色搭配可谓神来之笔。

○ 设计思考

这则平面广告巧妙地展现了品牌Logo，画面中心是两个重叠的圆形餐盘，这是从万事达Logo的形状得到的创意启发。餐盘上面盛放着各种美食，形态多姿而多味，吸引着大众去体验，且用万事达卡就能轻松体验。

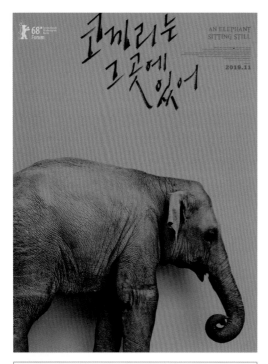

	CMYK 54,45,43,0	RGB 134,134,134
	CMYK 84,81,73,58	RGB 34,32,37

	CMYK 41,98,99,7	RGB 166,36,38
	CMYK 24,93,84,0	RGB 207,47,49
	CMYK 66,38,43,0	RGB 103,141,142
	CMYK 0,26,26,0	RGB 255,209,186

○ 同类赏析 ▲

电影《大象席地而坐》在韩国的宣传海报，用灰色来展示压抑的电影空间，与片名紧扣，不同灰度的大象真实而具体。

○ 同类赏析 ▲

这是一部惊悚喜剧片的海报，用奇异的橘红色来表现人物形象的野心和怪诞，与背景色搭配显得更加突出，个性化明显。

○ 其他欣赏 ○　　　　○ 其他欣赏 ○　　　　○ 其他欣赏 ○

2.3.2 四季色彩搭配

　　春夏秋冬四季，每个季节都有自己的标志景色和社会赋予的代表意义。在进行平面推广时如果将季节元素添加到设计内容中，给广告一定的限制性，反而会更显特色。一般来说，春天万物复苏，整体风格绚烂多彩；夏天花草树木枝繁叶茂；秋天万物凋零，更显萧瑟；冬天冰雪世界，雪白晶莹。

	CMYK 3,28,74,0	RGB 254,200,78		CMYK 22,66,91,0	RGB 211,114,37
	CMYK 64,37,95,0	RGB 112,141,57		CMYK 78,84,78,65	RGB 38,23,26

○ 思路赏析

这是一款有机农业产品品牌的推广设计广告，从新鲜采摘的果实到加工成成品的果酱，再到特色糕点，这样的展示能够简单地告诉大众几个信息——原材料新鲜、产品特色突出。

○ 配色赏析

以金黄色作为设计的主题色，暗喻夕阳映照着一大片农作物，也能让人联想到秋季的丰收，呈现出温暖、丰收的意象。

○ 设计思考

金黄色的柑橘呈现出一种丰收的满足感，这种真实感十足的摄影图片能让大众更直接地感受到食材的肌理和能量。

	CMYK 11,3,0,0	RGB 233,243,253	
	CMYK 84,81,73,58	RGB 34,32,37	

	CMYK 47,8,40,0	RGB 151,202,171	
	CMYK 5,62,29,0	RGB 242,130,144	
	CMYK 77,22,89,0	RGB 47,154,76	
	CMYK 47,40,37,0	RGB 153,149,148	

○ 同类赏析 ▲

这是麦当劳冬季推出的平面广告，画面背景为滑雪场，滑雪运动后的痕迹与麦当劳的标志相呼应，简洁明了，无须多余描述。

○ 同类赏析 ▲

该夏季新款玩具平面广告，以"森林的夏夜"为主题，以萤火虫、西瓜、流水营造出梦幻、可爱的画面，能够吸引小朋友的注意力。

○ 其他欣赏 ○　　　**○ 其他欣赏 ○**　　　**○ 其他欣赏 ○**

2.3.3 佳节庆祝色彩搭配

一到节假日就是各类商家开始促销的时候，为了配合节假日主题，也为了烘托节假日气氛，商家都会设计节假日专用的平面广告，将产品与节假日联系起来。不同的节假日其主题颜色会有差别，如春节以红色为主，圣诞节以红色和绿色为主，中秋节以黄色为主。

	CMYK 0,78,61,0	RGB 248,90,81		CMYK 10,37,21,0	RGB 233,181,183
	CMYK 52,0,72,0	RGB 133,220,105		CMYK 30,100,100,0	RGB 197,9,0

○ 思路赏析

圣诞节期间，各地都沉浸在欢乐祥和的氛围之中，即使是简单的咖啡杯，只要与圣诞的主题有关，就都能吸引消费者前来尝试。

○ 配色赏析

这个红色的咖啡杯与红绿相间的糖果搭配，很容易让人联想到圣诞老人与圣诞树，色彩搭配有趣的同时与主题紧扣，是节假日常见的促销模式。

○ 设计思考

圣诞节平面广告中最受欢迎的主角是圣诞老人和圣诞树，商家可从这两个形象的造型入手，用圣诞老人及其衍生元素，激发消费者的假日热情。

HAPPY VALENTINE'S, LOVE HoVIS

GARDENER MOM

Au naturel and très sophistiqué, the Gardener mom is a lover of nature. Celebrate her love for flora and fauna with L'Occitane en Provence, which most ingredients for products are sourced from Provence, France. This organic skincare range will put a smile on mom's face as she potters around the garden.

	CMYK 40,100,100,6	RGB 171,16,20
	CMYK 17,39,73,0	RGB 223,169,81

	CMYK 53,73,19,0	RGB 145,90,147
	CMYK 64,57,7,0	RGB 115,116,181
	CMYK 11,15,4,0	RGB 232,222,233
	CMYK 17,10,0,0	RGB 219,226,245

○ 同类赏析 ▲

情人节将至，某餐厅推出一款特别的海报，用吐司面包摆出爱心的形状，上面涂上鲜红的果酱，构成情人节的经典元素——爱心，在烘托出情人节气氛的同时也能够激发大众的食欲。

○ 同类赏析 ▲

该化妆品牌为了配合母亲节主题，用紫色作为底色，各种同色系的鲜花为主要元素与化妆品搭配，各种颜色相得益彰，表达出美好的祝愿之意。

Love needs
a bit of upkeep.

WILKINSON
HYDRO 5
Have a smooth Valentine's Day.

12 de mayo feliz día mamá
Coca-Cola

Happy Holidays

第 3 章

平面广告设计中的文字与图像应用

学习目标

平面广告设计的文字和图像是传递内核信息的重要元素，文字可直接点题，图像能直接或侧面进行表达。设计还可通过对文字和图像的改变，让画面变得更加优美、典雅、有趣、生动，发挥平面广告设计的宣传推广作用。

赏析要点

创意性文字
文字的变形
文字图形化
图形分类
正面表达方式
侧面表达方式
标志设计的原则
标志设计的元素

3.1 文字的各种运用

　　文字是平面广告中的一个重要元素，与图形结合可以共同传递某种信息。一般来说，用图形无法表达的内容，可以通过文字直接告知，而为了统一整体的设计风格，设计师也应对文字进行设计，通过一些创意字符让文字信息更具有美感和艺术性。

3.1.1 创意性文字

所谓创意性文字是指对常规文字进行发散设计，以一种新奇的方式展现文字，这样既能吸引大众的注意力，又能彰显富有创意的广告风格，还可能使其成为一种独一无二的标志，使品牌在与众多同行的竞争中脱颖而出。

	CMYK 21,45,27,0	RGB 211,158,164		CMYK 73,62,91,32	RGB 72,77,45
	CMYK 35,92,95,1	RGB 185,53,40		CMYK 37,23,50,0	RGB 178,185,141

○ 思路赏析

这是为大疆Mavic Air设计的平面广告，整个画面通过一种广阔的视野强调了无人机的功能，并宣传了品牌的价值观。

○ 配色赏析

各种颜色混合为画面增添了层次感，将野外森林那种丰富的美呈现了出来，并且画面整体和谐不突兀，虽然是摄影图片，却像油画一样。

○ 设计思考

该广告标题是"Now, It's Epic"，意为"看，这是一段史诗"。标题的英文字母巧妙地融入到航拍景色中，与公路融为一体，展现出了史诗般的气势。

平面广告创意设计

FROM THE DIRECTOR OF SKYFALL

TIME IS THE ENEMY

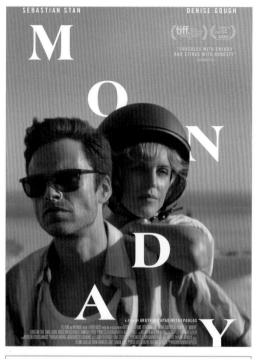

	CMYK 3,42,74,0	RGB 251,173,73
	CMYK 88,73,37,2	RGB 48,81,124
	CMYK 75,64,69,24	RGB 73,80,72
	CMYK 27,69,78,0	RGB 200,107,64

	CMYK 64,27,0,0	RGB 91,165,228
	CMYK 72,29,23,0	RGB 65,154,186
	CMYK 0,0,0,0	RGB 255,255,255
	CMYK 27,12,62,0	RGB 206,211,121

○ 同类赏析 ▲

这张电影海报将电影名做了透明处理，与电影画面结合在一起，占据了整个版面，能让观众一下就注意到，很有视觉冲击力。

○ 同类赏析 ▲

该电影海报将电影名拆分开来，每个字母从上到下分散在海报中，简洁的版面设计不仅没有模糊观众的视线，反而让观众能够一目了然。

○ **其他欣赏** ○　　　　○ **其他欣赏** ○　　　　○ **其他欣赏** ○

3.1.2 常用字体的应用

平面广告设计中的文字信息一般可分为两种类型，一种是印刷体，另一种是手写体。印刷体指印刷时使用的字体或类似印刷时使用的字体，英文印刷体有新罗马体等，中文印刷体有宋体等。手写体是一种使用硬笔或软笔纯手工写出的文字，这种文字大多大小不一、形态各异，能表现一种独特的风格。

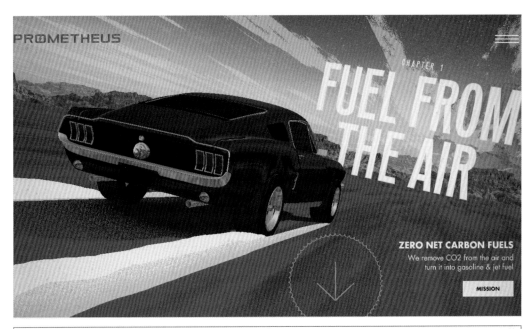

	CMYK 49,73,76,10	RGB 144,86,66		CMYK 7,13,12,0	RGB 241,228,222
	CMYK 16,27,25,0	RGB 222,195,184		CMYK 60,30,32,0	RGB 115,159,168

○ **思路赏析**

普罗米修斯燃料公司不仅要向大众推广自己的燃料产品，还要推广自己的价值观，即"fuel from the air"，意思是"从空气中制造燃料"。

○ **配色赏析**

该广告复古的画风使整个画面有一种颗粒感，颜色也像镀上了一层柔和的光，非常有质感。主色调为蓝色和棕色，直观地展示出野外环境的严苛性，以此衬托燃料的强大效用。

○ **设计思考**

这是一种极具个格化的平面广告，通过汽车在严酷环境中疾驰展现燃料的强劲性能，企业的核心价值观用较大的字体展示在右上方，十分有力量。

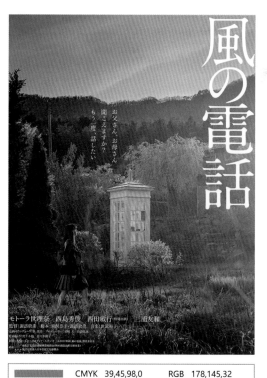

	CMYK 4,3,16,0	RGB 249,247,226
	CMYK 71,45,23,0	RGB 88,130,170
	CMYK 80,33,93,0	RGB 48,138,68
	CMYK 35,88,99,2	RGB 183,63,36

	CMYK 39,45,98,0	RGB 178,145,32
	CMYK 56,33,55,0	RGB 130,153,124

○ 同类赏析

这是一部治愈的电影，非常适合小朋友观看，该电影海报用手写的可爱字体来拉近与观众的距离，多了一份亲切，少了一份严肃。

○ 同类赏析

该电影海报用简单、干净的印刷体来呈现电影片名，直接占据海报右上角，放大字体比例，呈现明显的大小对比，能让观众不受其他信息的影响。

○ 其他欣赏 ○　　　**○ 其他欣赏 ○**　　　**○ 其他欣赏 ○**

3.1.3 文字的变形

文字变形是非常常见的一种文字设计方法，通过将文字加粗、拉长、弯曲，能让平面广告设计更富有特色。广告设计师在使用这种设计方法时，一定要结合整个设计的主题和风格，这样才不会显得浮夸及多此一举。

	CMYK	75,69,68,30	RGB	70,69,67		CMYK	33,26,27,0	RGB	184,183,179
	CMYK	64,56,55,3	RGB	112,111,107		CMYK	34,28,29,0	RGB	181,178,173

○ **思路赏析**

草山樵夫品牌音译自英文Chosen Life（拥抱生命），该化妆品牌推崇天然护肤理念，所以在其平面广告中应尽量表达这种理念。

○ **配色赏析**

该广告利用灰色和黑色这样的中性色来勾勒如同水墨山水画一般的意境，紧扣品牌名称，颜色互相融合，使画面有一种淡然悠远的味道。

○ **设计思考**

品牌名称以白色字体印刷，与整体设计相得益彰，十分简洁大气。而文字的些微创意改变颇具特色，如草字头的形变，意趣十分形象、可爱。

	CMYK 92,87,88,79	RGB 3,3,3
	CMYK 2,2,2,0	RGB 250,250,250

	CMYK 38,82,46,0	RGB 179,76,105
	CMYK 91,65,32,0	RGB 9,93,139

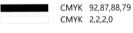

○ 同类赏析 ▲

这是某部惊悚片的电影宣传海报，以黑底白字来体现惊悚的意境，并特意将片名中的"T"字母拉长，更增添了画面的压抑、悬疑之感。

○ 同类赏析 ▲

该海报为了贴合片名塑造出流星划过的效果，将"星"字的一横拉长，与"子"字的一横共用，略显特别的同时，很有流星划过的梦幻感。

○ 其他欣赏 ○　　　○ 其他欣赏 ○　　　○ 其他欣赏 ○

3.1.4 笔画的连用与共用

笔画的连用与共用是我们平时在书写时经常遇到的问题，最终呈现的字迹往往极具特色，有时还体现了某种艺术性，就像绘画图形。所以很多设计师会利用连笔形式让文字信息变得独一无二，变得不像印刷体那样规整、可替代。

	CMYK 100,98,31,0	RGB 15,1,150		CMYK 0,0,0,0	RGB 255,255,255
	CMYK 20,100,100,0	RGB 214,0,0		CMYK 98,97,74,68	RGB 0,0,26

○ **思路赏析**

PUMA作为运动品牌，一直在不断推出新款的运动产品，每一个系列都会设计出特定的平面广告，而设计师正是采用这种方式展示出了每一个系列产品的独特之处。

○ **配色赏析**

这款新球鞋采用红、蓝、白3种颜色，颜色搭配给人的视觉印象十分深刻，用白色背景做底色，能更好地展示球鞋的独特性。

○ **设计思考**

为了不让画面显得单调，设计师将鞋带设计成字符，传递出了该系列产品的相关信息，并赋予产品一种律动美。

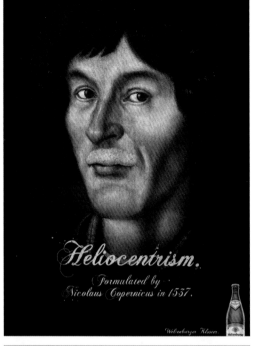

	CMYK 77,73,77,49	RGB 52,49,44
	CMYK 39,100,100,5	RGB 174,3,19

	CMYK 85,82,80,68	RGB 24,22,23
	CMYK 73,92,92,70	RGB 42,7,5

 ○ 同类赏析 ▲

这是美剧《傲骨贤妻》的海报，用灰色背景与红裙对比，紧扣剧名，突出人物的个性。白色连字符像丝带一样占据整个画面，传递出片名信息，极具艺术性。

○ 同类赏析 ▲

该啤酒广告为了展示自己品牌的悠久历史，用历史名人做衬托，复古的花字体带来了时间感和醇厚感。

○ 其他欣赏 ○　　　○ 其他欣赏 ○　　　○ 其他欣赏 ○

3.1.5 文字图形化

文字作为传递信息的载体，原本就具有图形之美。图形化的文字能够在信息表达的基础上提高视觉表现力，这是对文字的一种良好补充，可以说是弥补了文字信息的短板——信息表达能力。

	CMYK 79,59,33,0	RGB 71,105,142		CMYK 4,31,90,0	RGB 254,194,0
	CMYK 92,65,33,0	RGB 1,92,137		CMYK 39,8,2,0	RGB 167,212,243

○ 思路赏析

这是大象餐饮品牌的平面设计广告。设计师如何向大众传递品牌印象和相关信息是较难的，这里设计师采用品牌颜色和标志并结合餐饮元素作为创意设计的切入点。

○ 配色赏析

品牌名称"the blue trunk"采用蓝色作为品牌的代表颜色，被设计师充分利用。浅蓝色的背景勾勒远山远树，近处用餐的环境用深蓝色表现，各种元素互相协调，传递出的信息非常精准和具有感染力。

○ 设计思考

该品牌的标志是大象，除了在画面正中用图像表示，在品名的设计上也采用了大家的标志图形，并将"trunk"的最后一个字母图形化，十分逗趣，也非常独特。

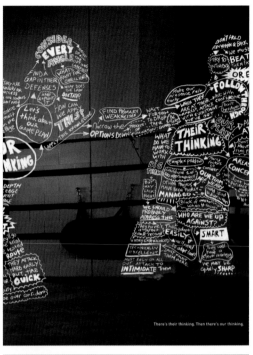

	CMYK 0,50,6,0	RGB 255,163,194
	CMYK 5,24,86,0	RGB 253,206,32
	CMYK 21,100,100,0	RGB 212,6,16
	CMYK 52,90,100,30	RGB 120,42,4

	CMYK 67,81,80,51	RGB 68,40,36
	CMYK 72,52,78,10	RGB 87,108,75
	CMYK 3,0,6,0	RGB 250,255,246

 ○ 同类赏析 ▲

甜品屋的宣传海报，通过黄、橙、粉、红各种颜色搭配，构建出一个多彩、甜美的世界。用甜品的形状来表现文字信息，不得不说诱惑力非常大。

○ 同类赏析 ▲

该设计通过将各种标语、文字凑在一起形成两个站立人像，能够吸引大众，并将其注意力引导到文字上。

○ 其他欣赏 ○ **○ 其他欣赏 ○** **○ 其他欣赏 ○**

3.1.6 端庄典雅的文字风格

在设计字体的过程中应根据产品的特性，形成不同的设计风格，并使每种风格都具有明显的视觉倾向性。设计师应该了解基本的文字风格，如端庄典雅、意趣生动以及古朴、新颖等，而对于化妆品、艺术电影、高端家私的平面设计，一般应选用端庄典雅的文字风格。

	CMYK 83,61,4,0	RGB 50,101,180		CMYK 24,38,64,0	RGB 209,168,102
	CMYK 94,79,12,0	RGB 26,71,152		CMYK 7,6,5,0	RGB 241,239,240

○ 思路赏析

该面食品牌设计了特有的品牌标志，为了将标志作为品牌的一种形象进行推广，平面广告的设计应尽量清晰地展示标志图形。

○ 配色赏析

蓝色作为品牌颜色，在设计运用上以简单为原则，没有多余的修饰，简单的蓝色背景加上品牌名称和标志图形，端庄大气，表现力非常强。

○ 设计思考

该设计将品牌名称与标志图形结合在一起，白色的印刷字体，规范端庄，易给大众留下正规、安全、可靠的印象。而标志图形以农夫收麦为主题，可了解到品牌的用心。

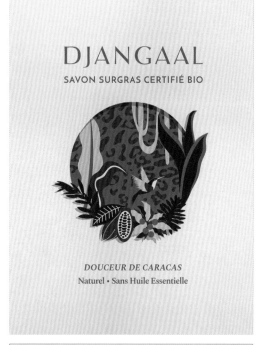

	CMYK 9,8,26,0	RGB 240,234,200
	CMYK 0,0,0,60	RGB 137,137,137
	CMYK 18,31,5,0	RGB 218,188,214
	CMYK 0,0,0,60	RGB 137,137,137

	CMYK 98,84,70,56	RGB 0,32,43
	CMYK 8,40,54,0	RGB 239,174,120

○ 同类赏析 ▲

该天然植物化妆品以花草植物为主要元素设计而成的平面广告，采用传统的版式；文字信息端庄大气，大小比例合理，体现了化妆品良好的品质感。

○ 同类赏析 ▲

这款植物茶是一种高端饮品，以青黑色为背景烘托出一种奢华感，金色的品名和标志信息展示在正中，整个画面显得简洁、自然。

○ 其他欣赏 ○　　**○ 其他欣赏 ○**　　**○ 其他欣赏 ○**

3.1.7 意趣生动的文字风格

文字风格意趣生动能够最大程度地吸引大众的注意力，还可以提升品牌的亲和力，让成年人和小朋友都能接受。一般来说，儿童产品、游乐场宣传、快餐品牌等的推广设计会偏向可爱风的文字风格，以大大提高传递效率。

	CMYK 49,20,80,0	RGB 151,178,81		CMYK 16,94,71,0	RGB 221,39,62
	CMYK 13,16,41,0	RGB 232,216,164		CMYK 7,24,10,0	RGB 239,208,214

○ **思路赏析**

该儿童饮品推出了不同的口味，为了更好地推广新品，无论是产品包装，还是平面广告的色彩搭配以及文字信息都非常生动。

○ **配色赏析**

以青春、清新的绿色为背景，展示某一口味的产品，其形成的色差更能凸显产品特色，并迎合小朋友的好奇心理。这种广告作品既没有过强的视觉刺激力，又能使画面更加生动。

○ **设计思考**

用一个卡通小人抱着产品营造一种温馨、美好的氛围，可以清楚地表达产品在小朋友间的受欢迎程度。而品名字体生动可爱，与平面各元素相得益彰。

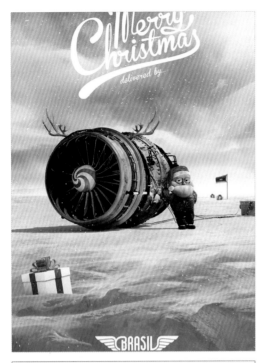

	CMYK 69,36,26,0	RGB 88,145,174
	CMYK 91,83,62,41	RGB 31,44,61
	CMYK 1,85,47,0	RGB 246,69,98
	CMYK 0,0,0,0	RGB 255,254,255

	CMYK 66,5,73,0	RGB 89,186,107
	CMYK 40,99,100,6	RGB 170,31,34
	CMYK 7,5,3,0	RGB 240,241,245

 ○ 同类赏析 ▲

为了在节日期间给客户一种温馨的感受，该平面广告不仅在推广广告中加入卡通人物元素，还应用"圆圆"的字体为客户送上祝福，表达了企业的诚意。

○ 同类赏析 ▲

这是某儿童商场的冬季商品推广平面广告，画面用雪堆、手套将季节与儿童关联起来，宣传标语非常童趣、真诚，感叹号的运用增强了推广性。

○ 其他欣赏　　　　○ 其他欣赏　　　　○ 其他欣赏

3.2 图形的表达

平面广告是一种视觉语言，必须通过色彩、文字和图形传递信息并表达情感，所以图形的设计可以说是其中最重要的一部分。设计师只有打开思路，才有可能创作出有创意的图形作品，并对其进行一定的创意发挥，成为颇具意义的信息传播载体。

3.2.1 图形分类

不同类型的图形其表达效果差别较大，设计师需对常见的图形类型进行了解，这样才能根据广告主题进行选择。一般来说，图形可分为抽象、具象、意象等类型。抽象图形不会具体呈现，只会概括特征；具象图形以现实物体作为素材；意象图形是充满想象力的图形表达，其构思易让人产生联想。

	CMYK 94,85,45,10	RGB 37,60,101		CMYK 73,41,100,2	RGB 85,130,47
	CMYK 17,95,100,0	RGB 219,37,13		CMYK 69,14,40,0	RGB 74,175,169

○ **思路赏析**

品牌推广不一定必须从产品出发，对于同城推广来说，建立同城市消费者的关联也是一条推广思路，可从简单但重要的"吃"入手。

○ **配色赏析**

该平面广告用干净、淡雅的颜色勾勒出一幅生活图景，采用宝蓝、青绿、鲜红各色搭配充分展示食物的鲜美，可以激发浏览者的食欲。

○ **设计思考**

通过手绘将一个城市的美食与传统民俗展示出来，朴素的情感容易引起人们的共鸣，这样大家会以这幅图景作为桥梁，对品牌多一分信任。

	CMYK 26,89,100,0	RGB 203,58,11
	CMYK 4,3,34,0	RGB 254,248,190
	CMYK 40,99,100,6	RGB 170,31,34
	CMYK 87,70,64,31	RGB 40,65,72

	CMYK 74,21,50,0	RGB 54,161,145
	CMYK 3,2,23,0	RGB 253,249,212

 同类赏析 ▲

该广告将汉堡所用食材用天马行空的方式表现出来，鲜艳的颜色最大限度地契合了整体设计风格。

○ 同类赏析 ▲

某儿童博物馆推广采用比较抽象的方式，将小朋友与吸收知识联系起来，在趣味性基础之上呈现出独特的意境，扣紧了主题。

○ **其他欣赏** ○ ○ **其他欣赏** ○ ○ **其他欣赏** ○

平面广告创意设计

3.2.2 正面表达方式

　　绘制图形时总有不同的视角，从不同的视角出发最后带给人的视觉感受是不一样的。一般来说，绘制图形有两大视角，即正面视角和侧面视角。正面视角是比较传统、比较普通的一种表达方式，很多设计师之所以会选择这个视角，也是由于正面表达能够更直观、更具体地展示给大众品牌的形象或产品的外观。

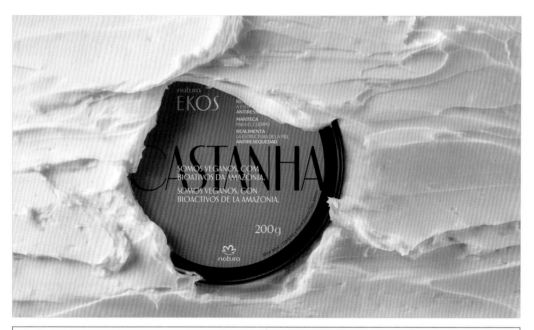

	CMYK 1,5,7,0	RGB 253,246,240		CMYK 81,88,88,74	RGB 26,8,6
	CMYK 31,66,72,0	RGB 192,112,75		CMYK 32,32,35,0	RGB 187,173,160

○ **思路赏析**

亚马逊美容化妆品的推广展示从产品本身出发，没有过多的设计，仅通过一个较为直观的视角，就为大众展示了产品的细节。

○ **配色赏析**

该平面广告用白色作为主色调包裹在产品周围，能够完全突出产品，让产品信息更清晰。而且白色能够赋予画面一种质感，让大众感受到品牌的自信。

○ **设计思考**

该平面广告从品牌产品的具体状态出发进行构思，将膏体的涂抹状呈现出来，像白白的奶油，细腻温和，既直观又创意十足。

	CMYK 6,50,93,0	RGB 244,154,6
	CMYK 51,28,89,0	RGB 148,165,61
	CMYK 48,100,90,21	RGB 137,22,39
	CMYK 62,29,44,0	RGB 110,157,149

	CMYK 88,81,73,59	RGB 24,31,37
	CMYK 13,44,81,0	RGB 231,162,58

 ○ 同类赏析 ▲

该中秋月饼的平面推广广告，以"花月"为主题，通过对花和月饼的精致摆放，塑造了一种古典雍容的美，十分契合中秋节的意境。

○ 同类赏析 ▲

这是SEPPELT葡萄酒品牌的推广广告，该款产品定位奢华，以黄金花为主要元素，红酒瓶通过黄金花藤蔓的缠绕蔓延来突出产品的尊贵与奢华。

○ 其他欣赏 ○　　　○ 其他欣赏 ○　　　○ 其他欣赏 ○

3.2.3 侧面表达方式

　　图形的侧面表达能够呈现一个与众不同的世界，带给消费者更全面、更详细的信息，相较正面表达也更具设计感。设计师应养成多角度构思的良好习惯，并善于利用不同角度呈现日常生活中的美。

	CMYK 15,92,42,0	RGB 223,46,101		CMYK 78,14,71,0	RGB 0,164,111
	CMYK 16,22,90,0	RGB 232,201,22		CMYK 89,80,57,28	RGB 41,56,77

○ **思路赏析**

该啤酒品牌为了吸引年轻消费者的注意力，采用大胆的配色方式，并将文字与图形元素互相搭配，给人一种视觉上的力量感和冲击力。

○ **配色赏析**

用五彩斑斓的颜色营造强烈的视觉冲击力，暖色系的颜色占据主要比例，画面充满活力与激情，这也是啤酒饮料的基本属性。

○ **设计思考**

绘制了一幅汽车奔驰的意象，给人一种动力强劲的感觉，暗示该款啤酒能带给消费者精神上的"power"（力量），丰富的元素更能衬托主体。

	CMYK 22,9,17,0	RGB 210,221,215
	CMYK 44,97,83,11	RGB 155,37,51
	CMYK 70,18,28,0	RGB 63,170,188

	CMYK 4,54,31,0	RGB 243,149,150
	CMYK 6,55,58,0	RGB 242,145,102
	CMYK 92,87,86,77	RGB 4,4,6
	CMYK 4,14,49,0	RGB 254,227,148

○ 同类赏析 ▲

这是KINGSMEAD书展创意海报。对每一个阅读者来说，其头脑中一定积累了很多知识、对话、信息，所以该海报以书为载体从侧面展示了阅读的形态。

○ 同类赏析 ▲

这是SUPERTHING奥斯汀咖啡品牌设计的推广广告。该作品以图形插画作为主要元素，向大众传递出新颖、创意十足的信息。

○ 其他欣赏 ○　　　○ 其他欣赏 ○　　　○ 其他欣赏 ○

3.3 平面广告中的标志设计

　　企业要想树立自己的形象，就一定要有专属的独一无二的企业标志，并使标志契合企业的审美观与价值观。而设计师在设计企业标志时，同样要遵循基本规律：一是企业标志不能太过复杂，否则难以给人留下深刻的印象；二是企业标志要与企业建立联系，具有一定的含义和价值观。

3.3.1　标志设计的原则

标志设计原则大致包括以下几点，一是通俗易懂，具有一定的联想性；二是具有美感，线条应流畅，让人看着舒适；三是应具有企业信息，能够传递企业的相关信息，这也是企业标志的基本作用；四是具有文化性，可以在某种程度上反映民族传统、时代特色等内容。

| | CMYK 8,8,13,0 | RGB 240,236,224 | | CMYK 40,40,49,0 | RGB 171,153,129 |

○ 思路赏析

该肥皂品牌的商标设计，以图形和文字为主要元素，整体风格简约、大气，识别度也非常高，并给人一种亲和的感觉。

○ 配色赏析

以浅黄色作为背景色，可以清晰地衬托品牌标志。标志元素统一为棕色，给人一种朴素、自然之感，暗示肥皂的成分是纯天然的。

○ 设计思考

以素描的表现形式设计标志，能在自然之中展现艺术性。标志图形来自企业选用的原材料，在产品正中展示，更能吸引消费者的注意力，这也是企业最想告诉消费者的内容。

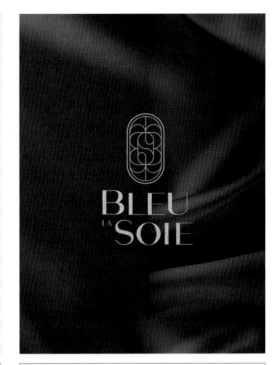

	CMYK 2,1,1,0	RGB 251,251,251
	CMYK 18,38,73,0	RGB 222,171,82
	CMYK 93,66,78,44	RGB 0,58,51

	CMYK 86,72,61,28	RGB 44,66,77
	CMYK 12,11,15,0	RGB 231,227,218

○ 同类赏析 ▲

这是一家律师事务所的标志，图形元素是根据事务所名称演化而来的，拆分开来就是一个大写字母"K"和一个大写字母"P"，而重叠设计能加深客户的印象。

○ 同类赏析 ▲

该商品的标志图形是从企业名称中得到了启示，用两个"B"字母和一个"S"字母组合，形成独特的花纹标志，既精致又美观。

○ 其他欣赏 ○ ○ 其他欣赏 ○ ○ 其他欣赏 ○

3.3.2　标志设计的元素

　　标志元素不应设计得太过复杂，否则会显得杂乱不堪。一般来说，应注意标志元素色彩的运用，标志颜色最好与企业产品相适应，若是有文字元素，应选择与企业整体形象相符的字体，如凸显企业具有亲和力可以选择圆体。

	CMYK　0,9,14,0	RGB　255,239,223		CMYK　100,100,50,0	RGB　25,27,112

○ **思路赏析**

化妆品品牌一般都面向女性客户，所以标志设计应该精致、具体一些，最好能表达出对美的向往，达到女性客户通过品牌标志感受到美的目的。

○ **配色赏析**

以蓝白为标志的主色调，要么呈蓝色线条，要么呈白色线条，背景色与标志颜色刚好形成对比，可以有效地凸显标志。

○ **设计思考**

由于品牌名称中包含"orange"（橘子），所以在标志元素中也应有橘子切片形状的图形。另外，该企业整个标志外部线条呈"O"形，从整体到局部都与品牌名称关联，很好地表达了企业的形象。

CMYK 6,31,85,0	RGB 249,192,41	
CMYK 7,55,87,0	RGB 240,143,36	
CMYK 57,74,100,30	RGB 109,66,15	

CMYK 50,65,77,7	RGB 145,100,69	
CMYK 3,5,13,0	RGB 250,245,229	

○ 同类赏析 ▲

该咖啡品牌的标志以咖啡杯为主要设计元素，将咖啡杯形象拟人化，显得品牌既时尚又年轻，更能吸引年轻消费者的注意力。

○ 同类赏析 ▲

Vlinder品牌标志设计，以品牌重要的珍珠元素作为设计主体，以珍珠+两扇贝壳形成蝴蝶翅膀的形状，既美丽、优雅，又有美好的寓意。

○ 其他欣赏 ○　　**○ 其他欣赏 ○**　　**○ 其他欣赏 ○**

第4章

平面广告的构图与编排

学习目标

平面广告的构图和编排能够为其中包含的元素找到自己的位置，使其产生各种各样的视觉效果；中心排版能够突出主体元素；对称排版能够表达两个不同的空间；对角构图能够带给消费者一定的视觉冲击感。

赏析要点

突出主体

对角线构图

曲线构图

横线构图

图片式

自由式

中轴式

三角形编排

斜向分割

4.1 平面广告的构图方式

　　"构图"是一个造型艺术术语，即绘画时根据题材和主题思想的要求，把想要表现的形象适当地组织起来，以构成一个协调、完整的画面。它是造型艺术表达作品思想内容并获得艺术感染力的重要手段。平面设计往往版面很大，可操作的地方也很多，所以更需要合理地构图，让画面呈现出我们想要的效果。

4.1.1 突出主体

　　品牌若想隆重推出一些产品，设计师在设计时就要尽可能地在画面中将这些产品加以突出，同时必须舍弃一些次要的、烦琐的元素，并利用构图来实现，比如要让产品在整个画面的中间位置展示，让主体充满画面，或是让背景更简洁。

	CMYK	97,94,71,64	RGB	6,13,31
	CMYK	81,56,34,0	RGB	59,109,144

	CMYK	64,58,82,14	RGB	106,100,64
	CMYK	99,100,47,10	RGB	34,36,95

○ 思路赏析

这是Mokoto品牌的平面广告设计，在追求优雅、历史感的同时，又有一些创新，因为香水品牌不仅要有经典款，还要不断推出一些新款来获得大众认可。

○ 配色赏析

该广告整体色调为暗色调，用深蓝色勾勒出一种隐秘、深沉的景象。而蓝色和绿色搭配使用，能互相协调，使整个空间有了层次感，不显得单一。

○ 结构赏析

该平面广告设计整体上以背景来烘托产品，几乎超过2/3的版面都是背景区域，由于色调和构图比例协调，让消费者将视线放到了产品上。

○ 设计思考

我们都知道，香水的特别在于气味，不同的气味需要用不同的植物来调和，所以该广告设计将所用原料进行呈现，对于大众理解香水既有很好的提示作用，又可对设计画面进行装饰。

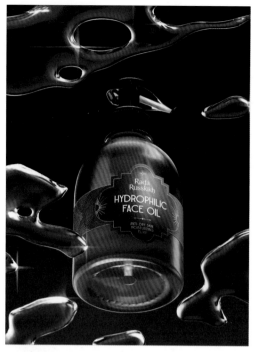

	CMYK 97,100,62,35	RGB 29,17,65
	CMYK 70,76,0,0	RGB 109,78,172
	CMYK 31,53,0,0	RGB 192,139,195

 同类赏析

这款美容护肤精油品牌以紫色为主色调，营造了一种少女般梦幻的意境，用水的形态作为画面修饰，更能与女性客户产生共鸣，以赢得女性青睐。

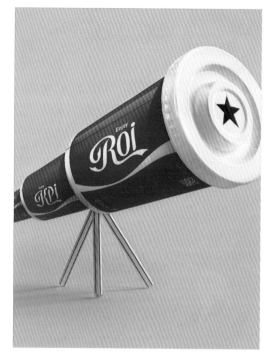

	CMYK 5,27,89,0	RGB 253,200,6
	CMYK 1,89,99,0	RGB 245,56,0

同类赏析

以黄色为纯色背景，将可乐产品设计成望远镜的形状，造型既可爱，又有一定的科技感，能够吸引年轻人的注意。同时，红黄色搭配也让作品十分亮眼。

○ 其他欣赏 ○　　　○ 其他欣赏 ○　　　○ 其他欣赏 ○

4.1.2 对角线构图

对角线构图，即把主体安排在画面的对角线上，以获得立体感、延伸感和运动感，在平面设计中被广泛使用。沿对角线展示的线条可以是直线，也可以是曲线、折线或物体的边缘，只要整体延伸方向与画面对角线方向接近，就可以视为对角线构图。

	CMYK 6,49,93,0	RGB 243,155,3		CMYK 11,32,63,0	RGB 237,189,107
	CMYK 91,58,66,18	RGB 3,88,85		CMYK 44,72,100,6	RGB 161,90,10

○ 思路赏析

这是杜奇饭店的VI设计，以乐器为元素，增添了广告的艺术气息，也让餐厅显得高端、大气。其采用对角线构图，能够将重要元素重点展示。

○ 结构赏析

从对角线出发，利用小圆号的造型，创造了一种延伸感，并引导了消费者的视线，让消费者将注意力集中在随之出现的咖啡杯上，整体构图简单、清晰。

○ 配色赏析

背景颜色简单，能够清晰凸显小圆号与咖啡杯。黄色与蓝绿色搭配在一起，画面显得高端、大气，极具时尚感，并且颜色呈块状展示，不会显得杂乱。

○ 设计思考

选择将泼洒状态的咖啡杯呈现在画面中，增添了一种律动美，没有多余的元素，更能清晰展示杯壁上的品牌标志。画面干净、简洁，增强了信息的传递。

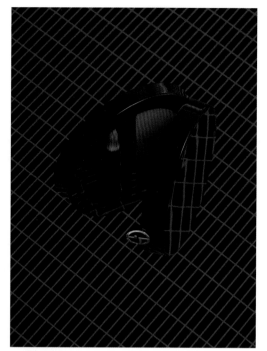

	CMYK	93,90,85,78	RGB	1,0,5
	CMYK	81,82,0,0	RGB	85,55,185
	CMYK	45,0,95,0	RGB	164,220,0

	CMYK	93,88,89,80	RGB	0,0,0
	CMYK	26,100,100,0	RGB	203,0,4

○ 同类赏析 ▲

这是PLAY CITY游戏的平面广告设计,通过对角线构图将两个主色调进行划分,有明显的对比,既有趣味性,又将游戏信息清晰地展示出来。

○ 同类赏析 ▲

这是阿玛尼彩妆的展示推广广告,以红色和黑色为主色调,是该品牌的经典色调。以对角线为准,由无数条红线进行交叉,烘托了魅惑的意境。

○ **其他欣赏** ○	○ **其他欣赏** ○	○ **其他欣赏** ○

4.1.3 曲线构图

曲线构图是一种常见的构图方式，与直线相比曲线能够表现出柔美、多变、流动的感觉，就像音乐一样，有韵律、有节奏。大多数运用曲线构图的画面，都比较协调、优美。

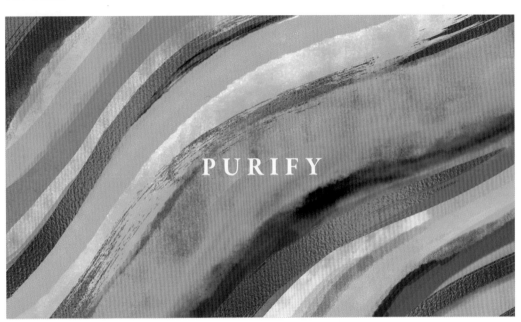

	CMYK 54,0,25,0	RGB 121,209,210		CMYK 71,20,44,0	RGB 72,165,157
	CMYK 94,74,55,20	RGB 15,67,89		CMYK 35,74,65,0	RGB 183,95,83

○ 思路赏析

这是一款彩妆品牌的平面广告设计，设计师另辟蹊径，不从具体的产品入手，而从抽象的概念出发，抓住彩妆的"彩"，从形到色，形成一种彩妆意象。

○ 结构赏析

通过曲线构图的方式来模拟彩妆产品划过人脸的轨迹，会让消费者产生一种熟悉的感觉，可以想象自己正在使用眉笔、粉刷、口红，传递出美妙的心情。

○ 配色赏析

既然是彩妆品牌的色彩搭配，自然要保证颜色的丰富，不能让人觉得艳俗。用蓝色、青色、灰色、红棕色层层排列，能让人感受到一种晕染之美。

○ 设计思考

画面中没有任何品牌推出的彩妆产品，只有颜色层叠搭配，仅在画面中间印有品牌的文字标志，这样的设计既简单又复杂，是一种在简洁中蕴含复杂的美。

	CMYK 49,26,100,0	RGB 153,168,25
	CMYK 8,20,28,0	RGB 239,213,186
	CMYK 18,34,78,0	RGB 223,179,70

	CMYK 78,51,74,9	RGB 66,108,84
	CMYK 23,25,56,0	RGB 212,193,127

○ 同类赏析 ▲

这是越南传统有机稻米的宣传插画，描绘了一位妇女正在梯田上享用米饭，整个外观是一粒米的形状，其中蜿蜒的梯田赋予了画面独特的空间感。

○ 同类赏析 ▲

该平面广告以有规律的线条来构成指纹的形象，既能最大限度地体现创意，也能与设计主题结合起来，通过曲线的流动能够清晰地看到指纹的纹路。

○ 其他欣赏 ○　　　**○ 其他欣赏 ○**　　　**○ 其他欣赏 ○**

4.1.4 横线构图

常见的横线构图是由多条横线组合构成的，设计师通过横线构图能够将作品营造出宁静、宽广的意境，有时利用自然景观，如地平线、水平线也能构图。单一横线容易割裂画面，所以设计构图中一般不用一条横线从画面正中穿过，除非设计主体在横线上。

	CMYK 79,65,100,46	RGB 50,60,25		CMYK 48,68,90,9	RGB 148,94,50
	CMYK 12,18,49,0	RGB 236,213,145		CMYK 54,55,90,6	RGB 136,114,56

○ 思路赏析

这是某款除虫剂的平面广告，画面需对除虫剂的功能进行展示，所以需要用一些特殊的手法或构图来表达主题，即让房屋远离虫害。

○ 配色赏析

为了展示一个自然、户外的空间，画面整体以绿色为主，用不同层次的绿来表现远近和具体的自然景观。如浅绿是草地，朦胧的绿色代表远山。

○ 结构赏析

以悬空的界线划分，使整个画面被划分为两个区域，即房屋区域和草坪区域。这样的横向构图，能给人留下直观的印象，让人直接从构图中就能明白广告表达的主题。

○ 设计思考

该除虫剂广告的广告语是"将蚂蚁和蟑螂赶出你的房子"，用房屋悬空在草地的意象来表示房屋的干净，因为蚂蚁和蟑螂多是隐藏在草地中的。

	CMYK 0,58,17,0	RGB 251,143,167
	CMYK 0,0,0,0	RGB 255,255,255
	CMYK 3,48,72,0	RGB 249,160,76
	CMYK 20,79,60,0	RGB 213,85,86

 同类赏析 ▲

这款马卡龙的平面广告，将不同颜色、不同口味的马卡龙有规律地横向排列，能够向消费者全面展示产品，并且不会显得杂乱。

	CMYK 5,15,75,0	RGB 255,223,76
	CMYK 39,2,23,0	RGB 170,220,211
	CMYK 5,90,100,0	RGB 239,55,5
	CMYK 49,7,100,0	RGB 152,198,4

 同类赏析 ▲

FRUNA品牌为了推广这款可爱的小食品，用天蓝和淡黄两种颜色作为背景色，并用横向构图方式使颜色对比更直接。

○ 其他欣赏 ○　　　○ 其他欣赏 ○　　　○ 其他欣赏 ○

4.2 平面广告设计的常见版式

　　版式即版面格式，具体指的是留白处理、正文字体、图片位置以及其他设计元素的排法。版式设计就是版面的编排设计，在一定比例的画面中对平面设计的结构层次、插图等方面进行既艺术又合理的处理。平面广告的版式设计是一种设计语言，设计师需要了解以下有几种常见的版面设计。

4.2.1 图片式

图片式是较为简单的版式结构，在平面设计中运用的频率较高，是很多设计师的首选。这种构图方式就是以一幅图片来占据整个版面，不留空白空间，利用版面的每一部分，在图片适当位置传递推广信息。

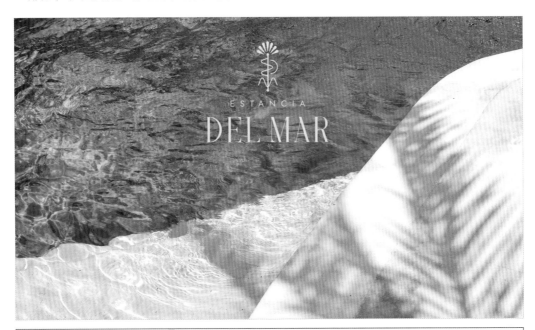

	CMYK 63,31,29,46	RGB 107,156,173		CMYK 83,46,44,0	RGB 32,121,137
	CMYK 51,23,22,0	RGB 140,177,193		CMYK 19,9,14,0	RGB 215,224,221

○ 思路赏析

这是某酒店的网页宣传图片，画面总体以简洁为主，并在此基础上有所侧重，图片中没有展示酒店的整体风貌，而是通过宽阔的视野和优美的景色来加深客户的印象。

○ 结构赏析

图片式版面设计主要以图片传递信息，文字在图片中间偏上位置显示，两者之间互不干扰，且都能清晰呈现。

○ 配色赏析

整个设计以蓝色和白色作为主要搭配的色彩，非常清新、自然，给人一种舒服自在、无拘无束的氛围感，以吸引更多消费者来酒店度过闲暇时光。

○ 设计思考

通过对酒店游泳池的艺术表现来管中窥豹，将酒店整体形象呈现在消费者面前，波光粼粼的水面，衬托着酒店的标志，一切都是那么简单，充满美的意境。

	CMYK 86,77,56,24	RGB 51,62,82
	CMYK 40,22,32,0	RGB 168,184,174
	CMYK 0,30,17,0	RGB 255,203,197

	CMYK 46,39,100,0	RGB 162,150,28
	CMYK 21,0,5,0	RGB 211,241,249
	CMYK 51,61,87,7	RGB 142,106,58

○ **同类赏析** ▲

这是某品牌手霜的平面广告，由于面向女性用户，设计师从美入手，让整个版面都变成创作的基础空间，通过整体绘画给消费者带来直观感受。

○ **同类赏析** ▲

奔驰推出的宣传海报，以野外图景作为宣传点，将奔驰的品牌精神寓于图景中，正如奔驰的追求：要做就做最好的，不惧任何挑战。

○ **其他欣赏** ○　　　○ **其他欣赏** ○　　　○ **其他欣赏** ○

4.2.2 自由式

　　自由式排版没有规律性，设计师可以根据自己的创意进行版面编排，这样整个画面都会显得生动、轻快。自由式排版的优点在于能让设计师打开思路，不受版面的限制，可以更好地表达自己的思想感情。

| | CMYK 99,92,68,58 | RGB 4,22,40 | | CMYK 90,72,12,0 | RGB 36,83,159 |
| | CMYK 94,78,50,15 | RGB 23,66,96 | | CMYK 17,90,75,0 | RGB 218,55,59 |

○ 思路赏析

这幅百事可乐的推广图片，以自然、随意为排版原则，通过情境式的表达来展示主题内容。色彩选择也以简单为主，没有多余的色彩。

○ 结构赏析

没有规律的自由式版面设计，主要元素在画面正中，品牌标志在右下方，两者结合很好地展示出品牌要表达的含义，也能加深消费者对品牌的印象。

○ 配色赏析

以百事可乐的经典颜色——蓝色和红色为主要色调，以深蓝色作为背景色，突出人物形象。然后以红蓝两个叠加的圆形标志来凸显企业。

○ 设计思考

用中心人物形象展现一种快乐、愉悦的情绪，然后用冲击性的动作感染消费者，进而将百事可乐的企业形象与开放、追求快乐联系在一起。

	CMYK	88,73,99,66	RGB	13,32,10
	CMYK	3,71,88,0	RGB	245,109,33
	CMYK	51,29,86,0	RGB	146,163,69

	CMYK	61,90,100,56	RGB	73,24,10
	CMYK	82,45,100,6	RGB	51,117,53
	CMYK	5,11,49,0	RGB	253,232,149
	CMYK	19,50,10,0	RGB	215,151,185

 同类赏析 ▲

该平面广告为了展示食物产品的美味和原材料，设计师通过一种律动的方式为食材赋予了生命，使"鲜活"跃然纸上。

◎ 同类赏析 ▲

这是西班牙"想象的快乐"数字展览平面广告设计，在宣传品牌冰激凌的同时为玛格南的女性筹集资金，现实与卡通元素杂糅，展现出世界的多彩。

○ 其他欣赏 ○　　　○ 其他欣赏 ○　　　○ 其他欣赏 ○

4.2.3 中轴式

中轴式版面设计就是以画面中轴线为基准，对画面中相关元素进行配置、排版，既可以围绕中轴进行排版，也可以在中轴两边进行排版，这样可以分开传递不同的信息，让大众对传递的信息一目了然。

	CMYK 45,63,70,2	RGB 160,109,82		CMYK 21,18,17,0	RGB 209,205,204
	CMYK 90,87,86,77	RGB 8,4,5		CMYK 71,69,72,33	RGB 76,67,60

○ **思路赏析**

该美容化妆品牌的平面设计以简单、直接、有效为主，首先在画面正中展示品牌标志，直接传递出企业信息，然后通过背景图案突出品牌形象。

○ **配色赏析**

设计师没有利用任何配色，只是通过人脸自然呈现的色调来侧面诠释化妆品的效果，没有艺术化的加工处理，反而能带来震撼的、真实的效果。

○ **结构赏析**

中轴式构图就像为大众展示了两幅画面，但这两幅画面又表达了同一个主题。两张不同的面孔从两个不同的方面对品牌进行诠释，能够加深大众对品牌的印象。

○ **设计思考**

设计师不以多元的设计为主体思路，以直接展示为主，这样虽没有技巧，但能增强消费者的信任度，让消费者直接被产品惊艳，更能传递出企业对产品的信心。

	CMYK 51,14,22,0	RGB 137,191,201
	CMYK 0,0,0,60	RGB 137,137,137
	CMYK 4,17,69,0	RGB 255,220,94

	CMYK 55,28,81,0	RGB 137,162,79
	CMYK 80,65,84,42	RGB 49,63,46

 同类赏析

这幅平面广告画面以"两个世界的结合"为主题，通过知道人物形象来展示不同的场景，用蓝色和粉色做背景可以将两个场景自然地分开。

同类赏析

这是主打"素食主义"的品牌推广广告，为了推出各色产品，以绿色为主题色吸引素食主义者，两种绿色拼接让画面既有变化、又有层次，且不显单调。

○ **其他欣赏** ○ 　　　○ **其他欣赏** ○ 　　　○ **其他欣赏** ○

4.3　平面广告的编排方式

　　平面广告中的设计元素各种各样，最终能呈现什么样的效果，还要看设计师如何编排。同样的文字和图片，编排的位置不同带给人的视觉感受也不同，所以设计师应该了解一些常见的编排方式，以获得自己想要的效果。

4.3.1 三角形编排

三角形编排方式就是利用三角形的特性——平稳性赋予画面一种均衡感。不过三角形也分不同的形式，有正三角形，有倒三角形，有斜三角形，形态不同，画面效果自然也不同，倒三角形和斜三角形没有正三角形那么呆板，有很强的动感。

	CMYK 91,70,87,58	RGB 9,42,31		CMYK 78,29,100,0	RGB 55,145,55
	CMYK 85,76,85,64	RGB 25,32,25		CMYK 19,20,73,0	RGB 225,204,89

○ 思路赏析

该品牌朗姆酒以展示产品细节为主，不设计其他元素以避免分散消费者的注意力，并利用合理的构图，尽量展现更多信息。

○ 结构赏析

画面中的两个酒瓶交叉摆放，形成了一个倒三角形区域，延展了空间，为画面赋予了动感。比并排而列的编排方式更有设计感。

○ 配色赏析

以绿色纯色为背景，衬托同样是绿色系的朗姆酒瓶身，深浅之间可以看到画面充满了层次感，有自然清新的意境，消费者可以从平面推广广告中联想到朗姆酒清洌爽口的口感。

○ 设计思考

没有多余的文字信息，以酒瓶周身信息作为宣传点，消费者可以清晰地看到品牌标志、基本的花卉图案，可以说这些花卉图案与产品制作的原料有很大的关系。

	CMYK 46,100,100,16	RGB 149,3,3
	CMYK 9,7,7,0	RGB 235,235,235
	CMYK 59,56,51,1	RGB 126,114,114

| | CMYK 11,56,10,0 | RGB 231,144,179 |
| | CMYK 0,0,0,60 | RGB 137,137,137 |

○ 同类赏析 ▲

这款电影海报通过人物的叠加来介绍主要人物，用红色三角背景加以衬托，使画面不至于单调和无趣。

○ 同类赏析 ▲

这是一款为了保护女性健康而设计的平面推广广告，以标志性的红丝带为主要元素，交叉的三角形展现了一种妥帖、沉稳的产品形象。

○ 其他欣赏 ○　　　○ 其他欣赏 ○　　　○ 其他欣赏 ○

4.3.2 斜向分割

斜向分割就是将画面的主要元素倾斜排列，赋予整个画面延展性和动态性，比起传统的横向或竖向排列，这种排列方式更加引人注意，所以很多设计师会利用斜向分割进行排版，使画面充满生机。

	CMYK 4,29,81,0	RGB 253,198,53		CMYK 84,80,79,65	RGB 27,27,27
	CMYK 47,94,100,19	RGB 141,40,28		CMYK 6,4,4,0	RGB 243,243,243

○ 思路赏析

ESSENCIAL香水品牌又推出了几款新的香水，设计师除了要向大众展示几款不同的香水，还想通过氛围的塑造来展示品牌的审美与档次。

○ 结构赏析

比起4款香水并排展示，这种错落有致的排列更加有趣，也更有个性。香水瓶各自生成的光影在画面中倾斜分布，既有规律又有艺术感。

○ 配色赏析

用四角黑、中间白来营造光晕效果，而产品的颜色是吸引消费者的一大因素，这样可以更好地呈现产品的不同颜色，而这4种颜色典雅、高档，没有任何突兀之感。

○ 设计思考

该设计的主题是"瓶与光"，用晶莹剔透的瓶身展示一种美感，能让香水的质感得到最好的呈现。透过瓶身朦胧的光感，二者合一可以共同营造一种深远的意境。

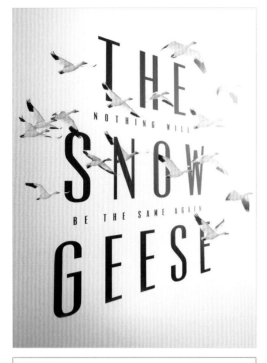

	CMYK 10,7,7,0	RGB 234,234,234
	CMYK 91,81,89,74	RGB 4,15,9
	CMYK 45,48,49,0	RGB 158,136,123

	CMYK 50,77,85,38	RGB 94,57,41
	CMYK 43,59,65,1	RGB 166,119,91
	CMYK 74,76,74,48	RGB 58,47,45
	CMYK 25,17,17,0	RGB 201,205,206

 同类赏析 ▲

该海报设计用一种三维的、倾斜的排版方式，让平面设计变得更加立体，文字信息与图形信息互相对应，充满简约、灵动之美。

 同类赏析 ▲

该彩妆品牌的产品推广广告，用丝滑的袋子作为主要元素，展示了彩妆的质地和颜色，通过一种艺术的方式表现了成熟的美。

○ 其他欣赏 ○　　○ 其他欣赏 ○　　○ 其他欣赏 ○

第 5 章

平面广告设计的不同分类

学习目标

不同国家和地区的设计师由于受地域文化的影响，在运用有关设计元素时，会选择与本地区文化有关的元素，以增加一些文化特色。另外，根据平面广告的宣传目的不同，也有不同的划分类型，设计师应有一定了解。

赏析要点

德国平面广告	瑞士平面广告
法国平面广告	波兰平面广告
美国平面广告	日本平面广告
泰国平面广告	韩国平面广告
中国平面广告	
公益广告	
文体广告	
商品广告	
形象广告	

5.1 广告设计的不同流派

　　平面广告的风格是多种多样的，为了更好地区分不同风格的平面设计，应对各种风格进行分类。从地区和国家进行区分是非常有效的方式，因为不同地域的文化、社会环境、审美观都有明显的差别，针对这种差别平面广告的指向也非常明显。

5.1.1 德国平面广告

受功能主义风格的影响，德国的平面设计偏向理性风格，这也符合德国社会整体推崇的设计风格。所以德国的平面设计作品往往以简洁为主，看重准确的表达和较小的误差，而色调多以灰白为主。整体来说，其平面设计作品就像清水一样，让人一目了然。

	CMYK 97,79,51,16	RGB 7,64,94		CMYK 51,53,45,0	RGB 144,125,127
	CMYK 94,88,72,62	RGB 12,22,34		CMYK 84,58,65,16	RGB 49,91,87

○ **思路赏析**

德国海洋守护者协会的平面广告设计，主题是减少海洋垃圾，通过展示海洋垃圾对海洋生物造成的直接伤害，以获得宣传和呼吁的效果。

○ **配色赏析**

用大海的深蓝色营造压抑的氛围，赋予海洋生物大海的颜色，通透的色彩能够清楚显示鱼腹内部的状态。

○ **设计思考**

设计师用一个比较直观、真实的图景来展示海洋垃圾对海洋生物造成的危害，这样的设计方式能给大众留下一种非常深刻的印象。

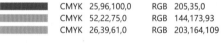

	CMYK	25,96,100,0	RGB	205,35,0
	CMYK	52,22,75,0	RGB	144,173,93
	CMYK	26,39,61,0	RGB	203,164,109

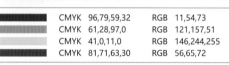

	CMYK	96,79,59,32	RGB	11,54,73
	CMYK	61,28,97,0	RGB	121,157,51
	CMYK	41,0,11,0	RGB	146,244,255
	CMYK	81,71,63,30	RGB	56,65,72

○ 同类赏析 ▲

德国食品品牌的平面推广广告整体以简单为主，
直接用食材意象进行设计，变成一个定位标志，
表明自己的市场，充满商业性和实用性。

○ 同类赏析 ▲

德国动物园的创意设计对不同动物的美进行诠
释，并对动物园的标志进行重点展示，简单利用
自然元素就能达到宣传目的。

| ○ **其他欣赏** ○ | ○ **其他欣赏** ○ | ○ **其他欣赏** ○ |

5.1.2 瑞士平面广告

瑞士的平面广告设计风格基本是回归原始，设计师受极简主义和现代主义的影响，追求的是一种干净的表达方式。但极简并不意味着简单，设计师会更看重其仅有的设计元素，如对字体、线条、颜色等的把握。

	CMYK 67,33,9,0	RGB 90,153,206		CMYK 66,62,93,25	RGB 93,85,46
	CMYK 88,73,29,0	RGB 47,82,136		CMYK 47,63,96,6	RGB 153,105,43

○ 思路赏析

瑞士Lolipop糖果平面广告设计，设计主题是"太甜了不能分享"，通过故事性的图形来表达主题，有趣生动。

○ 配色赏析

以蓝色为背景，与主要图形元素——海龟，能够搭配得宜，使图片显得更自然，有一种从海底深处而来的勃勃生机。

○ 设计思考

Lolipop是瑞士著名的糖果连锁店，产品以明胶甜食为主，且都制作成熊、海龟、兔子、海豚和青蛙等动物的形状，用拉扯的形式可以将产品的主要特征展示出来。

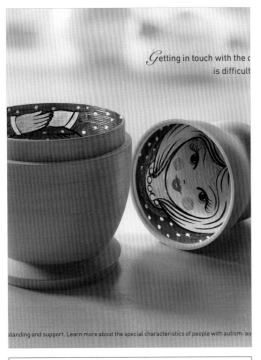

	CMYK	44,91,98,11	RGB	155,53,38
	CMYK	18,10,74,0	RGB	230,222,87
	CMYK	25,57,43,0	RGB	204,133,127

	CMYK	88,69,56,18	RGB	39,75,91
	CMYK	4,22,76,0	RGB	255,211,73
	CMYK	21,62,76,0	RGB	213,122,67

 同类赏析 ▲

这是瑞士自闭症论坛上的平面宣传广告，主要是让大众了解自闭症患者的特征。图中的绘画内容也是表现在盛具里面，并且非常精致。

同类赏析 ▲

瑞士三星照相机的平面推广广告，用比较艺术的方式展示产品的功能，既有吸引力又推出了产品，可以说是一种商业技术的完美融合。

○ **其他欣赏** ○　　　○ **其他欣赏** ○　　　○ **其他欣赏** ○

5.1.3 法国平面广告

法国人一直以时尚和浪漫著称，相信我们每个人对法国人的印象都是热情奔放、浪漫复古的。而法国平面广告设计的风格也很相似，具有一定的原创性、艺术性和复杂性，有自成体系的美学意识。

	CMYK 0,0,0,60	RGB 137,137,137		CMYK 37,41,30,0	RGB 177,156,161
	CMYK 5,32,18,0	RGB 243,195,193		CMYK 3,32,33,0	RGB 248,194,166

○ 思路赏析

这是法国Transavia机票的平面广告。广告以"假期回来了"为主题，呼吁大家好好享受假期，去想去的地方，体验平时没有体验过的生活。

○ 配色赏析

画面整个背景以粉色、蓝色、黄色为基调，相互协调，极具浪漫情调，能够激发大众的消费心理。

○ 设计思考

一只手穿过海滩，举着一只冰激凌，设计师用这个简单的意象向我们传递出享受假期、释放自己快乐的信息。

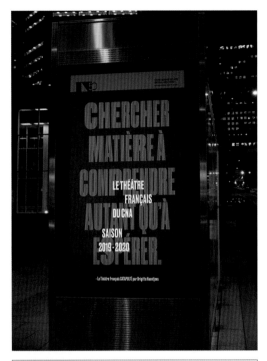

	CMYK 84,34,92,0	RGB 0,134,71
	CMYK 9,83,48,0	RGB 234,77,98
	CMYK 57,9,4,0	RGB 105,196,240
	CMYK 2,27,1,0	RGB 250,209,227

	CMYK 84,80,79,65	RGB 27,27,27
	CMYK 20,79,89,0	RGB 213,85,40

◎ 同类赏析 ▲

法国De Neuville食品平面广告设计，通过勾勒一幅美好的春日景象。将该零食产品与人们的幸福生活联系在一起。

◎ 同类赏析 ▲

法国剧院设计的演出季宣传册，以文字和颜色作为设计要素，黑色背景反衬橙色字体的同时，又不会让封面显得过分艳丽。

◎ 其他欣赏 ◎ ◎ 其他欣赏 ◎ ◎ 其他欣赏 ◎

5.1.4 波兰平面广告

　　波兰位于中欧地区，是一个富有民族特色的国家。波兰的平面设计作品融合了20世纪各种现代艺术运动的特征，包括立体主义、超现实主义、表现主义和野兽派的风格等，结合现代艺术，相融后形成又一种独特风格。

	CMYK 37,90,100,2	RGB 181,56,12		CMYK 38,99,100,3	RGB 179,29,2
	CMYK 24,76,93,0	RGB 206,91,36		CMYK 30,38,57,0	RGB 194,163,116

○ 思路赏析

波兰Biedronka食品品牌特别注重原料、来源及品质以及与其他产品不同的配料，所以在为其设计平面广告时要将品牌的特色展示出来。

○ 配色赏析

用不同的天然食材为整个画面增色，不同层次的红告诉了消费者食材选择的多样性与丰富性，大大增加了食品本身的魅力。

○ 设计思考

大番茄、小番茄、胡萝卜、洋葱、大蒜鳞次栉比地排列在一个画面中，经过加工最后变成极具风味的番茄酱。品牌这是在告诉消费者它的用心，它的精心选择。

	CMYK 26,13,8,0	RGB 200,214,227
	CMYK 64,70,73,27	RGB 95,73,62
	CMYK 79,73,53,15	RGB 72,73,93

	CMYK 90,86,82,73	RGB 10,11,15
	CMYK 5,6,14,0	RGB 247,241,225
	CMYK 47,53,51,0	RGB 154,127,118

○ 同类赏析 ▲

波兰IKNOW英语学校平面广告设计，主题是"别害怕"，用试图理解一个外星人来展现与外星人沟通的恐惧，有一种超现实的意境。

○ 同类赏析 ▲

由波兰设计大师设计的经典电影海报，有非常强的感染力。作品将电影中的经典画面重叠在一起，错落有致，获得一种穿越时空的效果。

○ 其他欣赏 ○　　**○ 其他欣赏 ○**　　**○ 其他欣赏 ○**

5.1.5 美国平面广告

美国很早就进入商业社会，所以奉行实用主义原则，追求多元化。平面设计也深受其影响，而且还具有幽默性，设计师多会强调产品的功能和材料，让大众实实在在地感受到产品的作用。

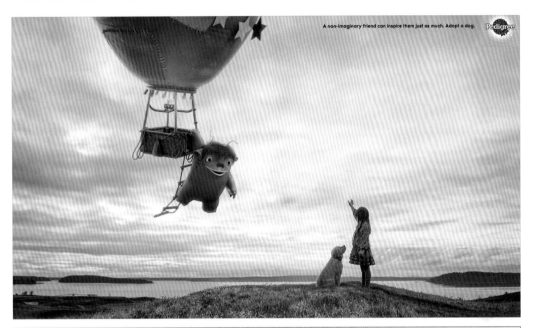

| | CMYK | 58,43,96,1 | RGB | 130,136,50 | | CMYK | 0,10,12,0 | RGB | 254,239,225 |
| | CMYK | 64,23,33,0 | RGB | 99,166,174 | | CMYK | 15,77,72,0 | RGB | 224,92,67 |

○ **思路赏析**

美国Pedigree平面广告设计，主题是公益性质，号召大家领养一只狗，设计师在这里主要对狗狗的陪伴价值进行了诠释。

○ **配色赏析**

用红色、蓝色、绿色等多种颜色描绘一个多彩的世界，一个充满童心的世界，让大众感受到美好、治愈。

○ **设计思考**

一只狗狗可以为小朋友带来激励、安慰和陪伴，胜过虚构的卡通人物，设计紧扣主题，自然地传递出这种信息，能够让更多的人体会到领养狗狗的意义。

	CMYK 67,0,39,0	RGB 16,209,188
	CMYK 100,94,57,34	RGB 16,36,69
	CMYK 47,66,91,7	RGB 152,100,50

	CMYK 70,44,70,2	RGB 95,126,95
	CMYK 73,58,63,11	RGB 86,99,92

○ 同类赏析 ▲

为了宣传美国国家公园,设计师用插画的形式绘制出公园内不同区域的美景和特色,绘制风格整体非常简约,深蓝和浅蓝的配色也十分大方。

○ 同类赏析 ▲

美国Give网站的捐赠平面广告,以美元为主要元素,突出需要接受捐赠的群体,风格直接又有创意,且将信息有效传递了出去。

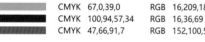

○ 其他欣赏 ○　　**○ 其他欣赏 ○**　　**○ 其他欣赏 ○**

5.1.6 日本平面广告

日本的平面广告设计我们并不陌生，其特征十分明显，一是多采用大胆的色彩，二是会赋予画面一个夸张的主要角色，三是拟人化的表达，这种设计整体呈现出一种大胆、生动、艺术的特征。

	CMYK 69,60,61,10	RGB 96,97,92		CMYK 92,94,49,20	RGB 44,43,85
	CMYK 16,11,12,0	RGB 220,222,221		CMYK 55,45,45,0	RGB 133,135,132

○ 思路赏析

日本橡皮擦广告，以"轨迹"为主题，通过富有创造力的呈现让消费者关注的不是产品本身，而是使用产品的感受。

○ 配色赏析

该设计以黑白灰创造了素描的世界，且图形元素简单，只有天空上的云朵，黑白灰的使用让图形轮廓更加清晰立体，充满条理。

○ 设计思考

以橡皮擦擦出的线条表现一种畅快的使用感受，模仿喷气式火箭，赋予了画面速度感、力量感，创意十足。

	CMYK 71,58,13,0	RGB 95,111,171
	CMYK 44,95,37,0	RGB 168,41,108

	CMYK 90,89,78,71	RGB 14,11,20
	CMYK 16,12,13,0	RGB 221,221,219

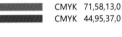

○ 同类赏析 ▲

NAIGAI袜子的平面广告是漫画风，每只章鱼的脚上都穿着不同款式的袜子，用情境式的对话带出产品，十分有趣。

○ 同类赏析 ▲

这是日本图书封面常用的一种设计方式，结合竖排与横排两种文字排版方式，以有效区别不同信息，分清主次，让版面变得更加灵活。

○ 其他欣赏 ○ ○ 其他欣赏 ○ ○ 其他欣赏 ○

5.1.7 泰国平面广告

泰国的广告设计有其独有的美学体系，常常能给人带来意外的惊喜，我们能从泰国的平面广告中感受到一种幽默活跃的氛围，而且他们还擅长用夸张和拟人的手法来表达自己独特的构思。

	CMYK 11,22,18,0	RGB 232,209,203		CMYK 22,11,4,0	RGB 208,220,236
	CMYK 47,43,71,0	RGB 156,143,91		CMYK 64,68,73,24	RGB 100,78,65

○ 思路赏析

泰国外卖LINE MAN的平面广告，其广告标语为送外卖——早餐、午餐、晚餐，分为3个篇章，该幅设计是第3章，用卡通动物憨态可掬的形象来吸引消费者的目光。

○ 配色赏析

通过浅蓝色、淡粉色来勾勒傍晚天空所呈现的美丽，向大众传递一个基本的信息，就是该幅设计所指的时间段。颜色整体偏淡雅，给人一种日暮归家的舒适感。

○ 设计思考

用猎物排队走向捕猎者的画面揭示LINE MAN外卖服务的贴心和便捷，相信能让不少客户会心一笑，立刻享受这样方便的服务。

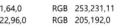

	CMYK 77,37,81,0	RGB 65,135,85
	CMYK 46,84,88,13	RGB 149,66,48
	CMYK 28,96,94,0	RGB 198,38,38
	CMYK 42,48,69,0	RGB 169,138,91

	CMYK 6,11,64,0	RGB 253,231,111
	CMYK 29,22,96,0	RGB 205,192,0

○ 同类赏析 ▲

泰国乐高玩具平面广告设计，以"为每一个想象"为主题，通过乐高拼出的恐龙来诠释主题，激发每一位消费者的想象力。

○ 同类赏析 ▲

泰国酸柠檬糖平面广告，将不可知的味觉体验转换为丰富的视觉体验，这样面部扭曲的效果就像被使劲挤汁的柠檬。

○ 其他欣赏 ○　　○ 其他欣赏 ○　　○ 其他欣赏 ○

5.1.8 韩国平面广告

韩国平面设计整体较前卫、夸张。受现代艺术的影响，韩国平面设计的色彩运用非常大胆，常用红色、绿色、黄色作为基础色并加以发挥，让整个画面具有很强的视觉冲击力，往往带给人一种意想不到的感受。

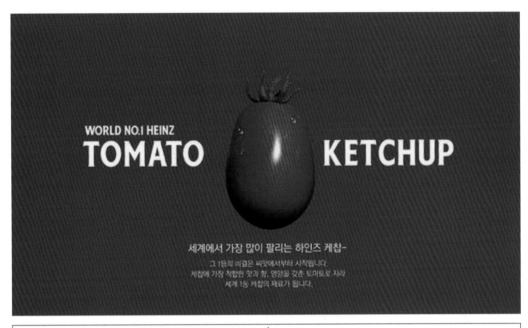

	CMYK 38,93,98,3	RGB 177,49,38		CMYK 72,47,94,6	RGB 89,119,59
	CMYK 0,0,4,0	RGB 255,255,248		CMYK 12,91,94,0	RGB 227,53,29

◎ 思路赏析

这是Heinz韩国官网的首页画面，主要推出品牌的核心产品——番茄酱，用原料作为关注点，吸引消费者目光，简洁大气。

◎ 配色赏析

为了让浏览网页的人产生深刻印象，设计师用鲜红的背景色传递产品的基本信息，且能清晰地衬托出白色的文字。

◎ 设计思考

用一个番茄代表品牌对食材的选择态度，向消费者传递食材的美和其饱满的状态，简单的设计能让人记住最关键的信息和意象。

| | CMYK 65,8,46,0 | RGB 86,186,162 |
| | CMYK 53,3,15,0 | RGB 131,204,187 |

	CMYK 91,54,93,25	RGB 1,86,53
	CMYK 9,86,53,0	RGB 233,67,89
	CMYK 50,19,78,0	RGB 149,180,86
	CMYK 86,65,12,0	RGB 46,94,166

◎ 同类赏析 ▲

韩国品牌平面广告设计，用非常简单的纯色背景来展示该品牌其中一款产品，简单的标语和品牌标志，让消费者能够接收全部信息。

◎ 同类赏析 ▲

这是韩国电影节的宣传海报，其将多种场景融合到一个画面，诠释了丰富多彩的电影世界，并选择多种颜色搭配来吸引大众的注意力。

| ◎ 其他欣赏 ◎ | ◎ 其他欣赏 ◎ | ◎ 其他欣赏 ◎ |

5.1.9 中国平面广告

我国的平面广告设计可以说是"海纳百川，有容乃大"，风格非常多样，既有传统的中国风设计，又有现代商业化设计，不论什么风格的设计都能找到对应的人群，所以设计师要结合产品消费群众来决定设计的风格。

	CMYK 0,0,0,0	RGB 255,255,255		CMYK 93,88,89,80	RGB 0,0,0
	CMYK 94,80,9,0	RGB 27,69,155			

○ 思路赏析

澜沧古茶——云南省普洱茶品牌，以景迈山古茶林为依托，带有明显的地域文化特色，因此宣传品牌时将重点放在地域特色的体现上，突出云南的风貌文化。

○ 配色赏析

整个平面设计以白色为底色，突出蓝色的主体元素，以颜色呈现形状，即使是细微处也能展示清楚。白蓝两色对比显得整个画面素雅干净，同时又有视觉焦点，非常符合茶制品牌的形象。

○ 设计思考

以云南澜沧古茶产地的神话传说中的神兽为原型，设计出带有产地特色的品牌印象，传递古朴的传统美。

	CMYK	31,60,68,0	RGB	192,123,84
	CMYK	9,32,30,0	RGB	237,192,173
	CMYK	12,18,50,0	RGB	236,213,143
	CMYK	30,76,83,0	RGB	194,90,55

	CMYK	48,32,36,0	RGB	150,162,158
	CMYK	28,20,21,0	RGB	193,197,196

○ 同类赏析

宣传敦煌动画的平面设计，以敦煌莫高窟的经典壁画作为背景，色彩饱满，再用几个简单的黑体字呈现主题，言有尽而意无穷。

○ 同类赏析

这是有关环保的公益广告，中国画风格，用淡雅的颜色绘出人与动物在生态中的关系，标语"兄弟，回头见"也极具讽刺意味。

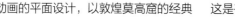

○ 其他欣赏 ○　　**○ 其他欣赏 ○**　　**○ 其他欣赏 ○**

5.2 按平面广告的目的与性质划分

平面广告因为传递信息方便简洁，所以被运用到各个行业中，因而不同的平面广告可分为各种类型。如按制作方式分类可分为印刷、非印刷和光电。而按不同的目的和性质，可分为公益广告、文体广告、商品广告和形象广告。

5.2.1 公益广告

公益广告是不以营利为目的而为社会提供免费服务的广告方式。从广告发布者身份来分，公益广告可分为3种，第一种是媒体直接制作发布的公益广告，如电视台、报纸等；第二种是社会专门机构发布的公益广告；第三种是各企业发布制作的公益广告，用于塑造企业形象。

	CMYK	36,53,92,0	RGB	184,133,44		CMYK	0,0,0,60	RGB	137,137,137
	CMYK	48,37,44,0	RGB	150,152,139		CMYK	84,58,65,16	RGB	49,91,87

○ 思路赏析

这是世界海洋日公益平面广告，主题为"吸烟杀死海洋"，旨在通过公益广告的宣传展示烟头是如何污染海洋和杀害其他野生动物的。

○ 配色赏析

整体色调都比较暗沉，意在渲染一种沉重、末日的氛围，且画面整体有极强的层次感。偏灰白的颜色是对海洋的另一种表达，像是被污染的颜色。

○ 设计思考

设计师创造了一个强烈的隐喻形象：一个浑身黏稠的海洋生物和黏稠的海水，看起来像漏油，但其质地和颜色（白色和黄色）与香烟相似。

	CMYK	7,21,19,0	RGB	241,213,202
	CMYK	85,80,79,66	RGB	25,25,25

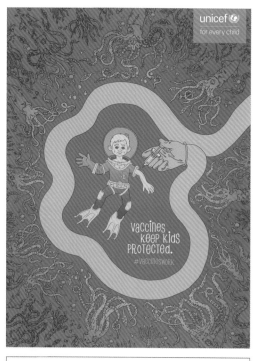

	CMYK	80,22,82,0	RGB	10,153,89
	CMYK	32,79,90,0	RGB	191,83,45
	CMYK	58,1,6,0	RGB	94,206,246
	CMYK	7,10,87,0	RGB	254,230,0

○ **同类赏析** ▲

Amena自闭症中心设计的公益广告，图片中的标语为"请帮我找到出路"，隐在弯弯绕绕的"脑回路"中，可以展示他们生活的不易。

○ **同类赏析** ▲

为了呼吁世界各地的儿童重视疫苗接种，联合国儿童基金会推出了该公益平面广告，用一只接种疫苗的手将外界病毒隔离开来，突出防护的重要性。

○ **其他欣赏** ○　　　○ **其他欣赏** ○　　　○ **其他欣赏** ○

5.2.2 文体广告

文体广告最初是由海报发展而来的，后来逐渐变为向广大群众报道或介绍有关戏剧、电影、体育比赛、文艺演出、报告会等消息的招贴，并加以美术设计。其一般张贴在街道、影剧院、展览会、商业闹区、车站、码头、公园等公共场所。文体广告中通常要写清楚活动的性质，活动的主办单位、时间、地点等内容。文体广告的语言要求简明扼要，形式新颖美观。

	CMYK 80,36,18,0	RGB 4,140,188		CMYK 2,44,90,0	RGB 251,167,16
	CMYK 82,25,96,0	RGB 1,148,67		CMYK 79,27,39,0	RGB 1,151,161

○ **思路赏析**

这是纽约摇滚乐队The Strokes推出的专辑《The New Abnormal》，专辑封面的设计与音乐一样具有先锋性，能够吸引同样追求前卫的摇滚歌迷。

○ **配色赏析**

设计整体是无规律的，颜色也是各种色调的拼接和叠加，类似于街头的涂鸦艺术，既有很强的视觉效果，又有一种凌乱的美感。

○ **设计思考**

街头艺术与音乐向来就密不可分，该专辑的封面灵感来自"新表现主义"画作《Bird on Money》，向追求自由与创造性的艺术致敬，能俘获很多歌迷的心。

	CMYK	RGB
	7,68,29,0	239,115,139
	74,14,66,0	46,168,119
	93,88,89,80	0,0,0

	CMYK	RGB
	2,2,5,0	251,250,245
	79,81,77,61	39,30,31
	50,84,100,23	130,58,18

◎ 同类赏析 ▲

奥斯卡视觉海报大都以"小金人"为主体，色调缤纷明艳，小金人与其他元素对比强烈。海报的灵感来自"电影对你意味着什么？"

◎ 同类赏析 ▲

电影以交流电之父为主角，重现他当年和爱迪生互相竞争的故事。设计师在电影海报中将三孔插座人形化，并保留了主人公的招牌胡子。

◎ 其他欣赏 ◎　　◎ 其他欣赏 ◎　　◎ 其他欣赏 ◎

5.2.3 商品广告

　　商品广告是以介绍商品的名称、特征并进行销售等为主要内容的广告，区别于企业广告。大部分平面广告都属于商品广告的范畴。它力求产生直接和即时的广告效果，在目标受众的心目中留下美好的产品印象。

| | CMYK 68,4,19,0 | RGB 44,192,218 | | CMYK 64,38,98,1 | RGB 113,139,52 |
| | CMYK 30,98,95,0 | RGB 195,31,38 | | CMYK 7,27,63,0 | RGB 247,201,107 |

○ 思路赏析

这是肯德基在土耳其推出的Zinger Burger香辣鸡腿堡系列广告，为了直观地告诉消费者产品的特色，设计师将产品最主要的特色用于展示。

○ 配色赏析

用红色的辣椒来传递产品的口味，与蓝色的背景互相映衬，更能突出主要图形，带来一种突兀感，吸引大众驻足。

○ 设计思考

将香辣鸡腿堡和肯德基的标志置于广告右下角，在简洁的画面中，该信息能自动进入消费者的视觉画面中。而对辣椒进行特殊处理，变成有层次的糕点状，凸显的是汉堡的形状特征。

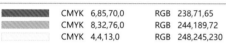

	CMYK	6,85,70,0	RGB	238,71,65
	CMYK	8,32,76,0	RGB	244,189,72
	CMYK	4,4,13,0	RGB	248,245,230

	CMYK	93,88,89,80	RGB	0,0,0
	CMYK	22,71,58,0	RGB	209,105,94
	CMYK	56,96,85,44	RGB	94,24,32

◎ 同类赏析 ▲

麦当劳开心乐园餐包平面广告,将餐点食材卡通化,能够吸引更多小朋友关注。然后将麦当劳的标志置于最显眼处,在推出产品的同时又突出了品牌形象。

◎ 同类赏析 ▲

这是三星手机的平面广告,为了展示其定位功能,设计师把人用定位符号来表示,在大千世界中找到定位,就像是黑暗中的一束光。

◎ 其他欣赏 ◎　　　**◎ 其他欣赏 ◎**　　　**◎ 其他欣赏 ◎**

5.2.4 形象广告

形象广告就是企业向公众展示企业实力、社会责任感和使命感的广告，通过同消费者和广告受众进行深层的交流，增强企业的知名度和美誉度，使消费者产生对企业及其产品的信赖感。

○ 思路赏析

这是澳大利亚国家品牌形象的设计，设计师希望通过有标志性的Logo与澳大利亚国家形象联系起来，拉动其在澳大利亚的投资。

○ 配色赏析

金色和绿色的调色板，分别有所指代，金色是澳大利亚国花的指代，而绿色代表企业的颜色，两种颜色搭配十分典雅。

	CMYK 89,58,71,22	RGB 23,86,77
	CMYK 35,41,87,0	RGB 186,154,56

○ 设计思考

正中的图案是澳大利亚的国花金合欢，沿辐射线和簇状结构自发向圆中心会聚，每个点代表了个人及多样性的融合，上面有Australia英文字母。

○ 同类赏析

◀左图为书店José Barba的品牌视觉广告，画面深邃、有质感的绿色作为背景色，用错落有致的字母元素将书店的名称表达出来，有种游戏即视感。

右图为Hindukusch餐厅形象广▶告，整体色调为绿色，用较为艺术的绘制方式赋予食材另一种生机，符合主题"食物的艺术"。

	CMYK 80,58,73,20	RGB 58,90,75
	CMYK 11,42,88,0	RGB 235,166,37

	CMYK 72,64,100,37	RGB 72,70,0
	CMYK 33,100,100,1	RGB 189,0,0
	CMYK 0,43,91,0	RGB 255,171,0
	CMYK 64,62,100,25	RGB 99,84,16

第 6 章

平面广告创意设计技巧

学习目标

平面设计师的想象力越丰富，掌握的设计技巧越多，平面设计的呈现也会越丰富，越能带给消费者不一样的体验，改变消费者对产品原有的印象。因此，设计师应该多了解平面广告的有关设计技巧，以便在运用时游刃有余。

赏析要点

懂得留白的意境
置换产品意象
3D设计让画面更立体
明白少便是多
凸显平面广告的趣味性
不要忽略负空间的运用
用尽空间图形裂像跳色
夸张手法　比喻手法
烘托手法　抽象手法
对比手法

如何让平面广告脱颖而出

要想设计出一则成功的平面广告，除了要考虑基本的视觉要素外，还须掌握一些绘图技巧，如保证画面的平衡感，或是利用好留白。就算一个小的窍门，也能给画面带来非常大的改变，抓住消费者的眼球。

6.1.1 懂得留白的意境

留白是中国艺术作品创作中常用的一种手法，指书画艺术创作中为使整个作品画面、章法更为协调精美而有意留下相应的空白，留有想象的空间。在平面设计中，也可以巧用这种留白的技巧，在传递的信息中让消费者停留片刻，并更好地传递更为核心的广告信息。

	CMYK 9,48,80,0	RGB 237,157,58		CMYK 95,77,63,37	RGB 11,53,67
	CMYK 16,68,87,0	RGB 222,111,42		CMYK 0,0,0,0	RGB 255,255,255

○ 思路赏析

这是某药品品牌的平面广告，产品根据各种药草研发的浓缩颗粒所具有的药用价值，在广告中着重展现了草药元素。

○ 配色赏析

以纯白色为背景，能更好地凸显设计图形；以深蓝色勾勒花瓶和草药，图形更清晰。用暖色调的橙色指代药粉意象，橙蓝对比使画面显得更加跳跃。

○ 设计思考

整体设计看似简单，其实有很多细节，比如用简笔画的形式对草药进行勾勒，更能显示出每种草药的特征和形状，且留白的空间让大家更关注画面中间的内容。

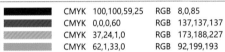

	CMYK	100,100,59,25	RGB	8,0,85
	CMYK	0,0,0,60	RGB	137,137,137
	CMYK	37,24,1,0	RGB	173,188,227
	CMYK	62,1,33,0	RGB	92,199,193

	CMYK	4,32,33,0	RGB	245,194,167
	CMYK	37,15,71,0	RGB	183,197,99
	CMYK	66,71,79,35	RGB	84,65,51
	CMYK	31,44,55,0	RGB	192,152,117

○ 同类赏析 ▲

该活动海报的排版设计非常讲究，将图案设计放在左上角，与文字信息分隔开来，画面整洁干净，有留白，却也不会单调。

○ 同类赏析 ▲

这是日本SUKIYAKI品牌推出的素米饭广告，主题为"江户的故事"，利用日本江户时代的人物渲染一种过去的、传统的意境。

○ 其他欣赏 ○　　**○ 其他欣赏 ○**　　**○ 其他欣赏 ○**

6.1.2 置换产品意象

　　置换就是替换，置换产品意象是展现设计师创意的一种方式，就是将图形中意义相近但不相似的元素进行拼接，构成一个完整的图形，以带给人新奇的感受。要运用这种构图技巧，设计师要考虑两个基本要点：一是两个物象必须形似；二是物象的边缘能够重合。

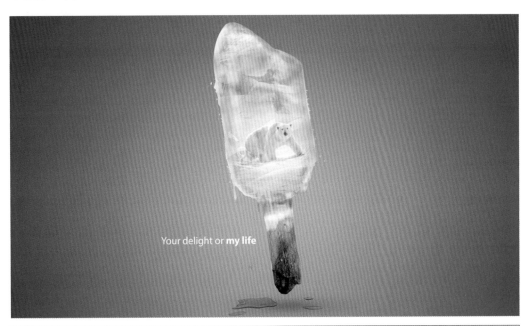

	CMYK 70,43,34,0	RGB 91,132,154		CMYK 33,9,6,0	RGB 183,215,236
	CMYK 85,64,47,5	RGB 49,91,115		CMYK 35,18,11,0	RGB 179,197,217

○ 思路赏析

这是一则公益广告，主题是为了保护野生动物的家，上面的宣传标语为"your delight or my life"，意为"不要因为一时快乐毁掉我们的生活"，以第一人称口吻更有认同感。

○ 配色赏析

背景颜色为海洋的颜色——蓝色，有深蓝、浅蓝、蓝白、天蓝多种运用，通过对不同蓝色的协调配色，勾勒出一个非常真实和美丽的海洋世界，以引起人们的重视。

○ 设计思考

将需要保护的意象和造成毁灭灾害的物品合二为一，互相替换，更能表达二者只能取一的核心思想，如这里将冰糕换成北冰洋世界。

	CMYK 83,79,64,40	RGB 49,49,61
	CMYK 82,50,34,0	RGB 43,116,149
	CMYK 90,87,46,11	RGB 51,56,98
	CMYK 30,25,26,0	RGB 189,186,181

	CMYK 60,76,78,32	RGB 100,62,51
	CMYK 34,58,66,0	RGB 186,126,90
	CMYK 16,47,77,0	RGB 225,155,70

○ 同类赏析 ▲

电影《泰坦尼克号》的宣传海报，以剧中的主要道具为设计主体，将露出海水的部分替换成冰山，沉入海里的部分依旧为宝石，展示了两种主要意象。

○ 同类赏析 ▲

将杏仁巧克力推广海报中的某些部分替换为杏仁，这种不同质地的物品进行替换，会形成特殊的视觉效果和内心感受，获得一定的吸引力。

○ 其他欣赏 ○ 　　　○ 其他欣赏 ○ 　　　○ 其他欣赏 ○

6.1.3 3D设计让画面更立体

所谓3D就是指3个维度，是对空间的一种表达方式，简单理解便是立体。在平面广告中运用立体设计方式，能够获得意想不到的视觉效果，使整个画面更加生动且富有灵魂，带来多种层次感。

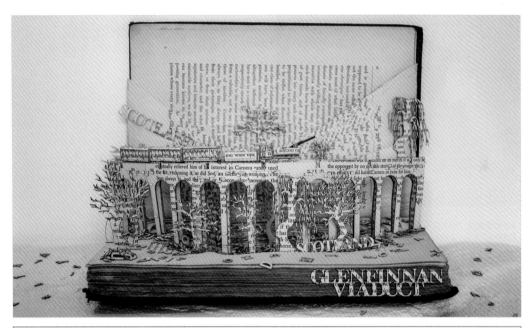

	CMYK 20,16,16,0	RGB 211,210,208		CMYK 73,87,89,68	RGB 42,17,12
	CMYK 23,20,26,0	RGB 206,200,188		CMYK 34,35,41,0	RGB 183,166,148

○ 思路赏析

这是为英国旅游网站"苏格兰之旅"制作的网页设计，主体是一本旅游书籍，内页采用3D雕刻而成，设计鲜明大胆。

○ 配色赏析

灰白的背景能将大众的注意力集中在书籍上，泛黄的书页透露出从前的味道，有古朴、典雅的氛围感。

○ 设计思考

为了向大众展示苏格兰的美和文化价值，设计师以书页为底，通过3D效果来表达该地区的历史记忆和景点。

	CMYK 69,100,65,48	RGB 73,2,44
	CMYK 14,93,87,0	RGB 223,45,41
	CMYK 45,100,94,15	RGB 149,29,39
	CMYK 33,92,40,0	RGB 189,50,105

	CMYK 9,7,8,0	RGB 236,235,233
	CMYK 86,82,27,0	RGB 65,69,132
	CMYK 78,72,78,50	RGB 48,49,43

○ 同类赏析 ▲

这是某品牌彩色唇膏的推广设计，为了更好地体现唇膏的不同颜色和丝滑质地，将色彩立体化，叠加在一起，渐变效果倍增。

○ 同类赏析 ▲

这是伊斯坦布尔一家连锁咖啡馆的Logo设计，为3D效果标志注入了生命，标志颜色也变得更有层次，给人一种泛着微光的感觉。

○ 其他欣赏 ○　　　○ 其他欣赏 ○　　　○ 其他欣赏 ○

6.1.4 明白少便是多

很多设计师可能会犯的一个错误，就是为了传递更多的产品和品牌信息，在设计中添加过多文字元素以及图形元素，导致画面看起来非常杂乱。有时候设计师也要明白"少即是多"，减少一些冗余设计，更能留住大众的脚步。

	CMYK 0,0,0,0	RGB 255,255,255		CMYK 32,7,25,0	RGB 189,217,203
	CMYK 82,43,80,4	RGB 45,121,83			

○ **思路赏析**

这是某品牌推出的一款肉桂茶平面设计，肉桂茶是非常美味的饮料，主要原料就是肉桂，所以设计创意时应着重考虑这一点。

○ **配色赏析**

画面背景为白色，不过色调有些偏淡黄，为品牌赋予了一则故事感。用青色在图形上着墨，让图形更立体、生动。

○ **设计思考**

以肉桂植物为灵感，用素描的手法勾勒出细致的轮廓、叶脉，凸显出一份淡雅。在左上方印有品牌名和产品名，直接、简单、有用，能让消费者一眼捕捉到，不用浪费多余的精力。

	CMYK 13,95,100,0	RGB 226,36,20
	CMYK 38,94,100,3	RGB 177,45,30

	CMYK 92,87,88,79	RGB 3,3,3
	CMYK 9,4,0,0	RGB 236,243,253

 同类赏析 ▲

恐怖电影放映季的宣传海报，用暗红色烘托恐怖
氛围，海报正中的疑问句可激起观众的好奇心。
经典恐怖电影中的蝴蝶意象，运用得恰到好处。

○ 同类赏析 ▲

托尼奖的宣传海报，以黑色为背景，重点烘托纯
银色英文字母"TONY"，没有多余的图形就能
吸引观众。

○ 其他欣赏 ○　　　○ 其他欣赏 ○　　　○ 其他欣赏 ○

6.1.5 凸显平面广告的趣味性

对于贴近大众生活的品牌和产品，设计师一定要懂得传递能引起共鸣的信息，最好设计一些有趣味性的点来刺激大众的情绪，这样就更能激发消费者的购买欲，因为幽默的情绪能感染所有人。

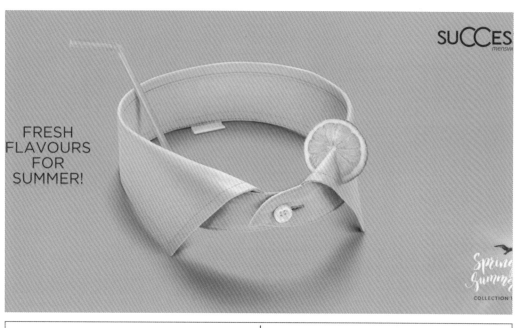

	CMYK 41,11,79,0	RGB 173,200,83		CMYK 68,27,96,0	RGB 96,153,58
	CMYK 29,15,77,0	RGB 204,204,82		CMYK 11,21,87,0	RGB 243,207,31

○ **思路赏析**

这是印度Success品牌推出的男性衬衫平面广告，设计师通过巧妙的构思，不对衬衫整体进行展示，而仅利用其中一部分，就塑造出夏日意象。

○ **配色赏析**

由于推广的是夏季款服装，所以用清新自然的绿色来烘托夏日氛围，纯色设计让画面没有多余的杂质，能更好地衬托主体。

○ **设计思考**

设计师利用衬衫衣领部分的形态将其与夏日饮料结合在一起，加上吸管和柠檬片，配上旁边的标语"fresh flavours for summer"，即为"夏季清新口味"，非常有趣生动。

	CMYK 54,27,48,0	RGB 133,165,141
	CMYK 22,16,42,0	RGB 213,209,161
	CMYK 72,70,79,41	RGB 69,61,48
	CMYK 50,61,66,3	RGB 147,109,88

	CMYK 0,0,0,60	RGB 137,137,137
	CMYK 3,33,51,0	RGB 249,191,130
	CMYK 60,33,100,0	RGB 124,150,28
	CMYK 58,99,100,52	RGB 83,12,12

○ 同类赏析 ▲

为了宣布汇丰银行对CGV电影院的赞助，巧妙地将信用卡优惠信息融入电影宣传海报，运用电影《少林足球》中的经典台词，以与影迷产生共鸣。

○ 同类赏析 ▲

设计师为了给职场人士打气，通过情境设置，展现了一个人进入咖啡厅前后的状态，直观有趣地向消费者介绍了咖啡的基本功能。

○ 其他欣赏 ○　　○ 其他欣赏 ○　　○ 其他欣赏 ○

6.1.6 不要忽略负空间的运用

负空间就是物体之间的空间，在平面设计中指各种元素之间的空间，简单理解就是平面设计的空白处。有时即便是文字之间的空白间距，进行调整后也会影响阅读体验，所以设计师不要小瞧画面中的负空间，巧妙利用就会使画面产生强大的视觉冲击力和视觉流程导向，成为吸引人的亮点。

| | CMYK 48,75,20,0 | RGB 157,88,144 | | CMYK 10,71,40,0 | RGB 233,109,120 |
| CMYK 22,41,28,0 | RGB 210,166,165 | | CMYK 35,35,44,0 | RGB 181,166,143 |

○ 思路赏析

这是一款降噪耳机的平面广告，设计师用比较夸张的情景来展示噪声有多么严重的"毁灭性"。这种自然而生的有趣性还能拉近与消费者的距离。

○ 配色赏析

整个画面的色调比较自然、生活化，用两个婴儿脸颊上的橙红色来突出急躁、激动的情绪，构思既非常巧妙，又不显突兀。

○ 设计思考

该设计作品对负空间的运用十分到位，3个主要形象中间剩余的空间恰好是一个耳机的形状，有了这个负空间，中间的女士就完全无忧，不受噪声困扰，由此可见产品的作用。

| | CMYK 24,14,12,0 | RGB 202,211,218 |
| | CMYK 83,80,77,63 | RGB 31,29,30 |

| | CMYK 82,84,81,70 | RGB 28,18,19 |
| | CMYK 1,0,0,0 | RGB 253,253,253 |

 ○ 同类赏析 ▲

这则海报运用负空间塑造了两个意象，一个是人脸的轮廓，一个是瓶身，而彼此结合非常好，为画面增添了趣味性。

○ 同类赏析 ▲

其实要塑造相互依偎的场景，不一定非要利用两个人的形象，利用负空间就能轻易展示。该作品黑白两色的鲜明对比，可以凸显彼此轮廓，让画面更有想象空间。

○ 其他欣赏 ○　　**○ 其他欣赏 ○**　　**○ 其他欣赏 ○**

6.1.7 用尽空间

我们之前介绍了要给设计空间留白，能更有效地传递想要表达的信息。那么，换一种思路将画面空间全部用尽又会获得一种怎样的效果呢？可能整个设计会显得比较饱满，图形比例也会增大，使视觉效果更惊人。

	CMYK 93,88,89,80	RGB 0,0,0		CMYK 2,65,8,0	RGB 249,126,172
	CMYK 0,91,89,0	RGB 249,48,28		CMYK 3,12,33,0	RGB 252,231,184

○ 思路赏析

这是cunhape品牌推出的芝士面包的平面设计，设计师希望通过强烈的视觉冲击来获得消费者的关注，所以在颜色和比例上下了一番功夫。

○ 配色赏析

设计师通过红色、粉色这样鲜艳的颜色塑造了一个前卫的、具有艺术性的画面，与其他食品推广方式区别开来，希望有更多的年轻人关注这款面包。

○ 设计思考

设计的主要意象是一个女人拿着推广的芝士面包，占据了整个画面，人物形象有些夸张、失真，但这样不正常的比例更别具一格。

	CMYK 93,71,22,0		RGB 0,84,148	
	CMYK 2,54,90,0		RGB 249,147,21	
	CMYK 97,92,47,16		RGB 31,48,91	

	CMYK 47,100,96,18		RGB 142,28,36	
	CMYK 64,10,33,0		RGB 88,186,185	
	CMYK 17,45,64,0		RGB 221,159,98	
	CMYK 75,71,15,0		RGB 92,87,154	

 同类赏析 ▲

这是CERVECERIA TACUARA品牌推出的系列啤酒广告，用个性插画来表达啤酒口味的珍贵，整个画面都笼罩在梦幻的迷雾中。

○ 同类赏析 ▲

这是某品牌推出的果酒平面设计，为了展示水果原料的丰富，用缤纷色彩铺满整个画面，可是却并不觉得艳俗，有一种朦胧美。

○ 其他欣赏 ○　　　○ 其他欣赏 ○　　　○ 其他欣赏 ○

6.1.8 图形裂像

在平面设计过程中有一种特殊的表现方式，即裂像。裂像就是将一个完整的形象有目的地割裂分离，或分割移位，或破碎处理，利用人对事物的固有印象和感知在脑中重构完整意象，这样看似打破了物体形象，却并不影响表达，反而增强了表现力，使设计更具未来感和艺术性。

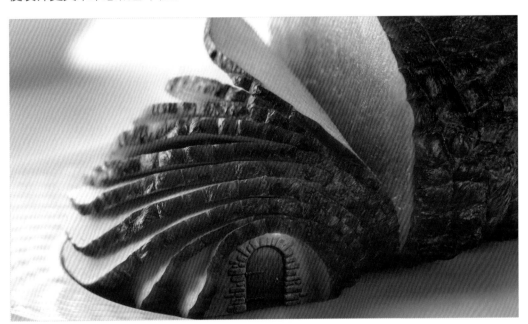

	CMYK 44,90,85,10	RGB 157,55,51		CMYK 27,60,44,0	RGB 200,126,123
	CMYK 8,6,6,0	RGB 239,239,239		CMYK 53,78,75,19	RGB 127,70,61

○ 思路赏析

这是某食品品牌发布的平面广告，该企业注重食品安全问题，想让消费者看到产品的细节，对产品产生信心，所以采用了切割的方式，让大家看到食材的内里。

○ 配色赏析

设计师为了展现食材的鲜美，用色非常饱满，以食材本身的颜色为依据，进行些微提亮。淡化周围背景，更能突出食品本身。

○ 设计思考

该平面设计的主题是"火腿上的小房子"，这样的意象代表着企业愿意向大众展示这里面有什么，传递食品安全的信息。

	CMYK 42,100,100,8	RGB 166,25,8
	CMYK 90,81,79,67	RGB 14,24,25

	CMYK 84,80,79,66	RGB 26,26,26
	CMYK 65,94,97,63	RGB 60,12,8
	CMYK 5,1,46,0	RGB 255,249,163

◎ 同类赏析 ▲

这是某品牌推出的果汁饮料，为了更好地推广产品设计了创意平面广告，将产品易拉罐进行切割，展现给消费者的是横截面露出的果肉，可起到暗示作用。

◎ 同类赏析 ▲

某啤酒品牌为了在一个画面中展示多款不同的啤酒口味，用切割的方式呈现了产品的多样性，且拼凑了扎啤的意象。

 ◎ 其他欣赏 ◎ **◎ 其他欣赏 ◎** **◎ 其他欣赏 ◎**

6.1.9 跳色

跳色效果是设计师利用颜色来实现展示的一种方式，能够有效地跳出关键的元素的束缚。我们可以用一个形象化的成语表达跳色效果，即鹤立鸡群。这种色彩在整个画面中最为显眼，如在中性色的背景色上使用黄色、红色、绿色等较为鲜亮的颜色，就能立刻吸引消费者的眼球，进而展示相关细节。

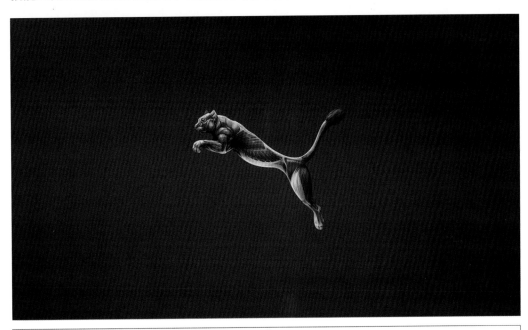

	CMYK 76,71,63,27	RGB 70,69,74		CMYK 44,91,94,10	RGB 157,53,42
	CMYK 20,14,17,0	RGB 213,214,209		CMYK 52,90,100,30	RGB 119,43,17

○ **思路赏析**

这是反对动物屠杀公益广告，画面利用比较直接的方式呈现动物所受的伤害，这样能在大众心目中留下更为深刻的印象，可达到宣传的目的。

○ **配色赏析**

整体背景为黑色，猎豹鲜红的血肉在画面正中呈现，有一种处在黑暗中疲于奔命的感觉，非常有视觉冲击力。

○ **设计思考**

设计师反其道而行之，不直接展示猎豹，而是将其被伤害后的样子呈现出来，希望借此得到大众的同情并促使大众反思，创意十足。

	CMYK 95,91,56,33	RGB 29,40,70
	CMYK 67,44,24,0	RGB 99,133,168
	CMYK 55,98,93,45	RGB 95,20,25

	CMYK 29,24,20,0	RGB 192,190,193
	CMYK 89,85,79,70	RGB 15,16,21
	CMYK 90,57,100,33	RGB 4,77,22
	CMYK 14,39,94,0	RGB 231,171,0

○ 同类赏析 ▲

这部惊悚电影的海报用蓝灰色、灰色做背景色，突出诡异的氛围，主要人物身着深蓝色外衣，一抹鲜红的标语在画面中显得格外突出。

○ 同类赏析 ▲

运动饮料佳得乐的平面广告，以矫健型的人物奔跑来展示力量和律动感，而产品就像在人物身上发光一样，能够巧妙吸引消费者的注意力。

○ 其他欣赏 ○　　　○ 其他欣赏 ○　　　○ 其他欣赏 ○

6.2 平面广告设计的各种表现手法

在进行平面设计时不应该局限于传统，按普通的视觉印象来进行表达。设计师应发挥各种想象，并对各种元素加以运用和改变，提高设计的表现力，不断尝试，不断变换表现手法，如此才能获得意想不到的效果。

6.2.1 夸张手法

夸张是一种非常常见的艺术表现手法，通过对相关元素进行夸张渲染，或是放大及缩小比例，或是对某部分特征夸大，发挥设计师的想象力，能为严肃的设计作品带来新奇变化，激发人们的兴趣。

	CMYK 52,27,10,0	RGB 137,171,209		CMYK 100,100,61,23	RGB 0,12,84
	CMYK 21,93,85,0	RGB 211,49,47		CMYK 82,69,34,0	RGB 65,89,133

○ 思路赏析

这是JORDAN运动鞋的推广广告，为了展示该运动鞋的便捷、性能和使用者的整体感受，设计师用了比较夸张的表现手法。

○ 配色赏析

整体色调较为统一，以蓝色为主色调，促使人自由的遐想，就像在蓝天中翱翔一样。另外，蓝色与该款运动鞋的颜色非常协调。

○ 设计思考

为了渲染运动的魅力，设计师利用想象，塑造了脚下生风、腾云驾雾的人物形象，有一种壮观美，也让消费者直观地感受到运动鞋的力量。

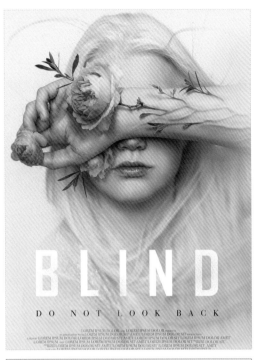

	CMYK 32,97,98,1	RGB 190,36,36
	CMYK 12,25,18,0	RGB 230,202,199
	CMYK 69,62,79,23	RGB 87,84,65

	CMYK 91,84,74,63	RGB 16,25,32
	CMYK 57,31,25,0	RGB 125,160,180
	CMYK 31,11,12,0	RGB 189,213,223

○ **同类赏析** ▲

这张宣传海报的主题是"盲",一个少女用手臂遮住眼睛部分形成盲的意象,而手臂经脉则用花朵藤蔓来替代,整个画面极具表现力。

○ **同类赏析** ▲

为了表现一种荒芜的绝境之感,设计师用庞大的海洋生物来烘托人的渺小、无助,将地点从海洋移到空中,这种错位感也为大众带来了惊奇。

○ **其他欣赏** ○　　　○ **其他欣赏** ○　　　○ **其他欣赏** ○

6.2.2 比喻手法

比喻是常见的一种修辞手法，用与甲事物有相似之点的乙事物来描写或说明甲事物，这样可以更好地突出甲事物或使其更加贴切、更加鲜明。这种方法运用在平面设计中可以给设计师提供另一种思路，对主题进行延伸。

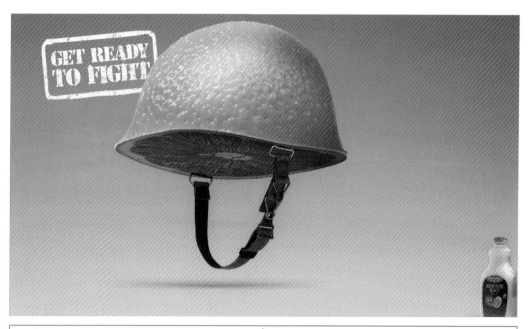

CMYK 8,66,97,0	RGB 236,117,1	CMYK 6,59,94,0	RGB 241,135,0
CMYK 6,15,73,0	RGB 254,223,81	CMYK 59,65,87,20	RGB 113,87,52

○ **思路赏析**

这是某果汁饮料品牌的平面广告，主题是"准备开始奋斗"，力图告诉消费者，一杯口感极佳的橙汁能给我们的一天带来什么。

○ **配色赏析**

为了突出产品，整体色调为橘黄色，通过橙色系的渐变效果，烘托水果原料的美味，让人充满了喝的欲望。

○ **设计思考**

为了简单直接地向消费者宣传橙汁饮料可以在忙碌的一天给人力量，设计师用半个橙子来展现安全帽的意象，展现出劳动者的形象，也确定了潜在消费者。

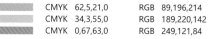

	CMYK	62,5,21,0	RGB	89,196,214
	CMYK	34,3,55,0	RGB	189,220,142
	CMYK	0,67,63,0	RGB	249,121,84

	CMYK	16,31,77,0	RGB	228,186,74
	CMYK	85,53,12,0	RGB	14,113,180

◎ 同类赏析 ▲

这是自行车电影节的宣传海报，将自行车的车轮与电影放映机的转轮结合在一起，用一个元素表达了两种意象，非常巧妙。

◎ 同类赏析 ▲

为了吸引客户注意水果产品的品质，设计师为香蕉设计了独特的造型，运用香蕉的造型传递"好、赞"的信息，就像竖大拇指一样。

◎ 其他欣赏 ◎　　**◎ 其他欣赏 ◎**　　**◎ 其他欣赏 ◎**

6.2.3 烘托手法

烘托原是绘画技巧，就是用水墨或淡彩在物象的外部轮廓渲染衬托，使其更加明显突出。在艺术创作中，烘托是一种从侧面渲染、衬托主要对象的表现技法。运用在平面设计中，设计师可通过各种元素来烘托主题和产品。

	CMYK 88,91,0,0	RGB 66,37,165		CMYK 45,10,6,0	RGB 150,205,235
	CMYK 11,29,1,0	RGB 231,197,222		CMYK 6,44,23,0	RGB 241,169,172

○ 思路赏析

这是婴儿用品的平面广告，对于婴儿用品来说，最重要的是突出其无害性和舒适性，所以设计师从宝宝的睡梦出发，烘托出一种极具安全感的氛围。

○ 配色赏析

用深蓝色、紫色、蓝色、橙红色多色渲染，构成一个绚丽多彩的梦境，希望能让消费者感受到宁静、美好的氛围。

○ 设计思考

为了烘托婴儿用品的亲肤、柔软，设计师用云来烘托氛围，暗示消费者使用在婴儿身上的产品就像天空中的七彩云霞一样轻柔、舒适。

	CMYK	RGB
	CMYK 83,41,71,2	RGB 31,125,98
	CMYK 19,30,68,0	RGB 221,186,96
	CMYK 95,91,60,43	RGB 24,34,59

○ 同类赏析 ▲

印度的巧克力推广平面设计，设计师运用了多种元素，包括各式各样的鼓、水果、面具，通过载歌载舞的场景烘托快乐、愉悦的氛围。

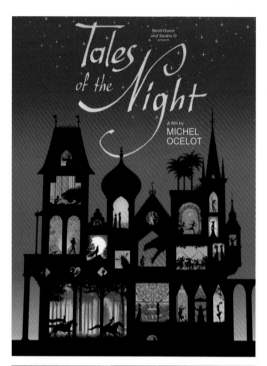

	CMYK	RGB
	CMYK 93,94,27,0	RGB 50,50,124
	CMYK 71,8,20,0	RGB 25,186,214
	CMYK 3,85,77,0	RGB 242,71,53
	CMYK 78,32,95,0	RGB 59,141,65

○ 同类赏析 ▲

电影《一千零一夜》的海报，用深蓝色的夜空点明主题，在阿拉伯式的建筑中呈现了不同的光影，烘托了多样、美好、梦幻的故事感。

○ 其他欣赏 ○　　　　**○ 其他欣赏 ○**　　　　**○ 其他欣赏 ○**

6.2.4 抽象手法

　　抽象是指不具体，比较笼统，细节不明确的一种表现手法，在平面设计中运用抽象手法，一般是对自然对象的外表进行简化或重新安排，所产生的视觉效果非常突出，因此抽象设计非常强调风格，不注重细节。

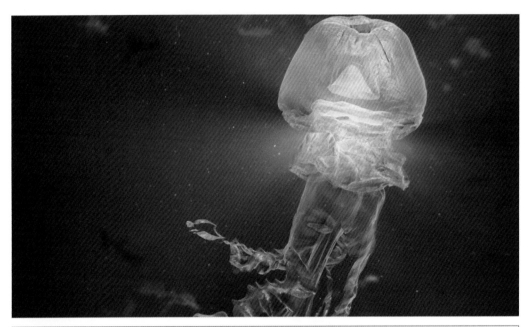

	CMYK 88,81,66,45	RGB 33,43,55		CMYK 63,29,22,0	RGB 104,161,188
	CMYK 27,23,2,0	RGB 196,195,226		CMYK 85,73,54,18	RGB 52,70,90

○ **思路赏析**

这是有关海洋保护的公益宣传广告，设计师并不直接告诉大众"不要污染海洋""污染海洋是不对的"，而是以意象表达来展示海洋被污染的图景。

○ **配色赏析**

以深蓝、淡蓝色为主色调构造了深海环境，给人一种莫名的压抑感。四周暗色调更能烘托中间的主要物体。

○ **设计思考**

一眼看去，海报中只有一只发着光的水母，但仔细观察可以看出是塑料袋模拟的水母意象，在透明的塑料膜内有一只真正的水母套在里面，遮住了它原本的美。

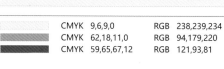

	CMYK 9,6,9,0	RGB 238,239,234
	CMYK 62,18,11,0	RGB 94,179,220
	CMYK 59,65,67,12	RGB 121,93,81

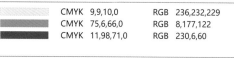

	CMYK 9,9,10,0	RGB 236,232,229
	CMYK 75,6,66,0	RGB 8,177,122
	CMYK 11,98,71,0	RGB 230,6,60

○ 同类赏析 ▲

为了向公众传递一个有关"纠缠"的概念，设计师以大象长鼻作为创作元素，以一堆纠缠在一起的意象来呼应主题，有些"无厘头"。

○ 同类赏析 ▲

这款海报以红、绿两色作为主色调，用非常强烈的撞色来展示设计风格的独特，文字元素倒转排版，很难看清意思，目的就是吸引大众的注意力。

○ 其他欣赏 ○　**○ 其他欣赏 ○**　**○ 其他欣赏 ○**

6.2.5 对比手法

对比是产生差异的重要原因之一，而差异是造就特别的有效方式，所以很多设计作品中都会有不同元素之间的对比。对比的形式有很多，如形象与形象对比，颜色对比，字体大小对比等。

○ 思路赏析

这是Athletica健身俱乐部的平面广告，为了让大众远离肥胖身材，塑造健康体型，设计师不从健身俱乐部的项目入手，而以身材的对比来激励客户。

○ 配色赏析

整体色调以黑白为主，在黑色的对比下更显主要形象的轮廓，是一个身材肥胖正在吃炸鸡腿的女人，对大众的冲击力还是蛮强的。

	CMYK 91,89,85,78	RGB 5,0,4
	CMYK 0,1,0,0	RGB 255,253,254
	CMYK 47,56,59,0	RGB 155,122,103

○ 设计思考

广告通过胖与瘦的反向对比，向所有爱好健康的人群强调了加入健身俱乐部的优势，你可以不用再为肥胖而烦恼了。

○ 同类赏析

◀左图为某款柔顺剂的平面广告，用毛绒玩具来做对比，可以看到水下的部分迅速变柔软，非常直观地向消费者展示了产品的功能。

右图是Keloptic品牌眼镜的推广设▶计，用对比的表现手法将消费者带入了两个世界，戴上眼镜前是印象主义，戴上眼镜后就变成现实主义了，一切都是那么清晰。

	CMYK 29,17,20,0	RGB 193,202,201
	CMYK 48,7,12,0	RGB 141,206,228
	CMYK 84,75,68,44	RGB 41,50,55

	CMYK 72,47,43,0	RGB 88,124,136
	CMYK 22,21,59,0	RGB 216,200,122

第7章

平面广告设计综合案例

学习目标

在商品经济迅猛发展的商业社会中，平面广告已成为展示品牌价值和产品特色的有效工具，而面对不同的行业和产品，设计作品应该表现得同样专业，当然要创作出符合行业、品牌、产品调性的作品不容易，所以更要全面了解不同行业的设计作品。

赏析要点

食品平面广告设计　　调味品平面广告设计
饮料平面广告设计　　咖啡、酒饮平面广告设计
茶饮料平面广告设计　　日用品平面广告设计
化妆品平面广告设计　　服饰平面广告设计
奢侈品平面广告设计　　箱包平面广告设计
护肤品平面广告设计　　电子产品平面广告设计
汽车平面广告设计　　房地产平面广告设计
旅游平面广告设计　　医药品平面广告设计
教育平面广告设计　　酒店平面广告设计

7.1 生活类平面广告设计

大多数商业平面广告都可以通过商品性质来定义和分类。对于每个普通消费者来说，生活类产品在我们的日常生活中随处可见，使我们的生活变得更加美好。在设计生活类平面广告时，设计师也应该抓住产品的性能，以及其与我们日常生活的紧密联系，与消费者产生共鸣，这样更利于推销。

7.1.1 食品平面广告设计

食品类商品的平面设计，一般应从食品的安全、口味出发，传递值得让客户放心的信息，让客户对食品安全放心，寻找适合口味的产品。当然，我们还可以有其他的呈现角度，如对产地的唯美呈现，对日常使用的呈现，对抽象意象的呈现等。

	CMYK 76,45,100,6	RGB 77,119,9		CMYK 10,42,63,0	RGB 237,170,100
	CMYK 85,43,49,0	RGB 0,124,132		CMYK 25,22,86,0	RGB 213,195,49

○ **思路赏析**

这是美国Skittles食品品牌推出的平面广告，设计师没有直接展示食品，而是通过相似的意象让大众产生联想。

○ **配色赏析**

其实这款彩虹糖产品最突出的特点之一就是颜色，设计师运用了黄、橙、蓝、绿多种颜色相互协调搭配，呈现了多彩的意象。

○ **设计思考**

大众对变色龙的印象就是色彩斑斓，用这样的形象来对色彩进行诠释是最自然的，也是最合理的。设计师并不是简单地将各种色块杂糅在一起，从中可以看出其构思的独特之处。

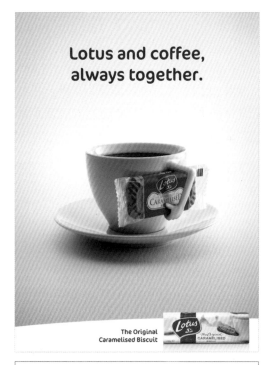

	CMYK 71,69,80,38	RGB 73,64,49
	CMYK 40,100,93,5	RGB 171,17,41
	CMYK 27,22,25,0	RGB 197,194,187

	CMYK 16,92,68,100	RGB 220,49,67
	CMYK 58,44,85,1	RGB 129,134,70
	CMYK 9,49,43,0	RGB 236,158,135

○ 同类赏析 ▲

这是一款饼干的平面广告设计，设计师从其在生活中的使用场所出发，找寻其在人们日常生活中的位置，并以此点出这款饼干的不可替代性。

○ 同类赏析 ▲

一般来说，在展示生鲜食品时是不会表现虫害的，但是该作品通过从苹果中冒出的虫来告诉消费者我们的产品天然无害，并且足够新鲜。

○ 其他欣赏 ○　　　**○ 其他欣赏 ○**　　　**○ 其他欣赏 ○**

7.1.2 调味品平面广告设计

调味料是进行烹饪不可或缺的生活必需品，市面上的调味料不仅种类繁多，而且品质差不太多，这样给各个品牌带来了不小的竞争压力，所以在设计平面广告时尤其要凸显品牌的特色，最好能设计相应的情节，这样才能打动消费者。

	CMYK 52,33,29,0	RGB 140,160,171		CMYK 20,17,29,0	RGB 215,209,185
	CMYK 36,24,57,0	RGB 182,183,126		CMYK 28,84,88,0	RGB 198,74,46

○ **思路赏析**

这是来自德尔蒙特的调味品平面广告，设计师从消费者的需求出发，展示该款调味品的吸引力，呈现出一个非常生活化的烹饪场景。

○ **配色赏析**

为了更贴近消费者的生活，在色彩的运用上以简单、真实为主，除去料理和食材的颜色，整个空间呈米白色，简约之外更能突出食物和调料瓶。

○ **设计思考**

画面中设计了两个形象，一个是真实的正在做饭的男士，一个是从调味料中出来的大厨，向消费者暗示：有了这款调味料再也不用担心做饭了，你会成为一个大厨。

TU COMIDA SE VA
A PONER MÁS BUENA

	CMYK	7,81,83,0	RGB	236,82,46
	CMYK	80,37,9,0	RGB	0,140,203
	CMYK	81,26,94,0	RGB	26,147,68
	CMYK	28,100,98,0	RGB	198,22,33

	CMYK	13,18,85,0	RGB	238,211,44
	CMYK	69,37,100,0	RGB	98,138,52
	CMYK	8,45,92,0	RGB	242,163,8

○ **同类赏析** ▲

这是来自印度的一款酸辣酱的平面广告，用印度
传统的神像作为宣传点，象征印度的传统风味，
丰富的色彩搭配也充满了印度特色，对消费者有
极大的吸引力。

○ **同类赏析** ▲

该款调味品设计十分生动有趣，将食材拟人化，
告诉消费者用了这款调味品，你的烤鸡马上可以
活过来，突出了鲜美的口感。

○ **其他欣赏** ○　　　○ **其他欣赏** ○　　　○ **其他欣赏** ○

7.1.3 饮料平面广告设计

饮料有一个非常流行的称呼——"快乐肥宅水"，人们购买饮料就是因为其丰富多彩的口味能让消费者感受到快乐，所以很多设计师在为饮料设计平面广告时，都会着重呈现其缤纷口味，塑造一些美好的体验和意象，以与产品有所关联。

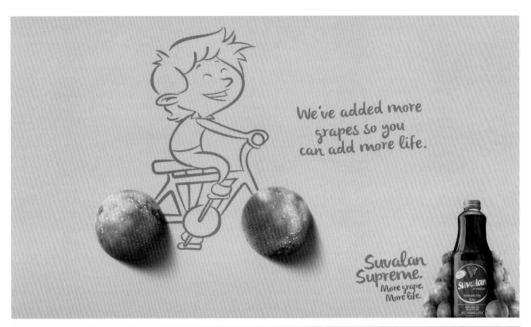

	CMYK 31,7,52,0	RGB 195,216,147		CMYK 73,70,24,0	RGB 95,90,144
	CMYK 30,24,10,0	RGB 190,191,211		CMYK 84,85,64,46	RGB 45,38,54

○ **思路赏析**

巴西Suvalan品牌推出了一则葡萄汁饮料平面广告，设计师从原料葡萄中得到灵感，将其与美好、快乐的生活联系起来，塑造品牌形象。

○ **配色赏析**

以绿色为背景色，带给我们自由、青春的感觉，与紫色元素形成对比，又能很好地融合，是令人感到愉悦的色彩搭配。

○ **设计思考**

用两颗饱满圆润的葡萄代替小男孩的自行车车轮，将他骑自行车的美好体验与可爱的葡萄联系在一起，以吸引更多消费者购买这款葡萄汁饮品。

Apple juice

	CMYK 93,88,89,80	RGB 0,0,0
	CMYK 0,1,0,0	RGB 255,253,254

	CMYK 25,30,0,0	RGB 210,187,255
	CMYK 29,6,72,0	RGB 205,219,96

○ 同类赏析 ▲

牛奶可以说是对人体健康有益的一款饮品，广告通过液体图形化，让消费者看到牛奶带给人们的是健康，是运动，是活力。

○ 同类赏析 ▲

对于果汁饮料来说，原材料的使用是消费者最看重的，为了表示产品没有添加剂，以果皮塑造瓶身，暗示果肉在其中，别有风味。

○ 其他欣赏 ○　　　**○ 其他欣赏 ○**　　　**○ 其他欣赏 ○**

7.1.4 咖啡、酒饮料平面广告设计

咖啡和酒都是属性特殊的饮料，咖啡能保持人的精力，且口味醇香；而酒能让人抛却烦恼，享受放松的时光，这两种饮料都有固定的消费者。而在浩瀚的市场中，要使自己的品牌俘获固定的消费者，就必须找到自己的特色，或是宣传自己独一无二的口味，或是宣传自己的原材料等。

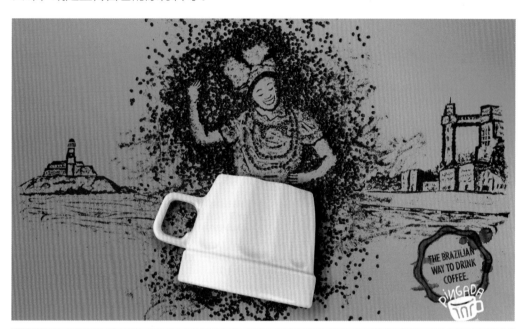

	CMYK 16,65,98,0	RGB 223,117,7		CMYK 56,77,95,30	RGB 111,64,36
	CMYK 1,0,2,0	RGB 253,255,252		CMYK 46,81,100,13	RGB 151,69,11

○ 思路赏析

这是来自巴西的咖啡品牌，为了宣传品牌带有的巴西风味，设计师设计了一则具有巴西风情的平面广告，以从众多品牌中脱颖而出。

○ 配色赏析

整体色调偏暗黄色，带有一种古老的神秘色彩，在背景色上用棕色绘出巴西的建筑，既丰富了画面背景，又能与咖啡的颜色相呼应。

○ 设计思考

设计师利用咖啡豆来绘制图形，展现了巴西妇女载歌载舞的美好意象，以此呼应右下角的标语"巴西人为什么要喝咖啡"，因为咖啡能带来快乐。

	CMYK 77,35,96,0	RGB 64,136,63
	CMYK 7,42,80,0	RGB 242,169,58

	CMYK 83,80,72,55	RGB 37,36,41
	CMYK 52,93,100,35	RGB 112,34,22
	CMYK 64,84,77,47	RGB 78,39,40

○ 同类赏析 ▲

这则广告将酒瓶倒放下来，盖住鼠标。通过该简单的意象，我们就能体会到设计师的真实想法，享受这杯啤酒，远离工作等烦杂之事。

○ 同类赏析 ▲

这款啤酒"恐怖海洋"，从名字就能感受到酒劲一定很大，为了贴合主题，设计师用深海巨兽的触须为意象呈现产品，很有视觉冲击力。

○ 其他欣赏 ○　　**○ 其他欣赏 ○**　　**○ 其他欣赏 ○**

7.1.5 茶饮料平面广告设计

茶饮料相较于其他饮品，在各地的消费者心中都有不可替代的位置，原因就在于衍生出的各种茶文化，代表一种精神和状态。设计师在为茶饮料做平面设计时要考虑不同茶叶的文化差异，展示不同产地的优势，这样可以快速定位消费者。

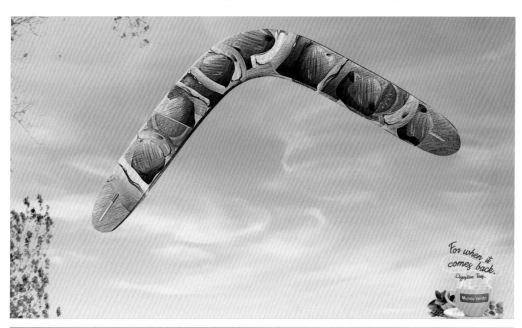

	CMYK 41,22,23,0	RGB 166,185,191		CMYK 2,36,90,0	RGB 254,184,1
	CMYK 0,0,0,60	RGB 137,137,137		CMYK 26,79,71,0	RGB 202,86,71

○ 思路赏析

巴西Mundo Verde茶饮料广告设计，设计师没有直接向消费者介绍茶饮料的口味，而是将重点放在饮用功能上。

○ 配色赏析

画面整体色调为灰蓝色，非常简洁大气，既为设计师提供了更多的空间去塑造主体部分，又与主体图形协调得特别好。

○ 设计思考

画面主体部分为一个由各种食物组成的弯刀，类似于烤串这样较重口味的食物，而右下角配上茶产品，则可以告诉消费者，吃完油腻的产品后，再饮一杯茶，马上就零负担了。

Удивительный чай!

Чай «Нертис банан и карамель»

| | CMYK | 16,29,91,0 | RGB | 230,168,16 |
| | CMYK | 30,58,86,0 | RGB | 195,127,54 |

| | CMYK | 80,64,92,43 | RGB | 50,64,38 |
| | CMYK | 83,70,92,58 | RGB | 32,43,26 |

◯ 同类赏析 ▲

CURTIS品牌的水果茶平面广告,将水果设计成茶壶的形状,自然地将二者结合,直观地告诉消费者茶中添加的水果种类,信息非常清晰。

◯ 同类赏析 ▲

这是韩国茶饮料品牌的创意设计,画面以茶园为背景衬托品牌标志,而品牌标志图形与"茶"字非常神似,能够对消费者起到暗示作用。

◯ 其他欣赏 ◯　　　　◯ 其他欣赏 ◯　　　　◯ 其他欣赏 ◯

深度解析 日用品平面广告设计

本节我们赏析了与日常生活有关的平面设计类型，这些琳琅满目的作品向我们诠释了不同的生活图景。

下面我们再以一个精彩的案例，全面了解日用品平面广告设计的制作过程、思路想法。

CMYK 90,85,87,76	RGB 8,8,6	CMYK 69,65,80,19	RGB 85,77,66
CMYK 34,27,36,0	RGB 183,180,163	CMYK 21,19,27,0	RGB 210,204,188

zenjiwa是一个手工制作的香水和香薰制作品牌，在印度尼西亚和新加坡都有销售。设计师首先通过一张朦胧的平面海报来告知大众，该品牌的一个总体形象，整个画面只有中间存在一个模糊的意象以及品牌名称，轻易让消费者将视线集中在了品牌上，并对产品有了初步认识。

○ **配色赏析** ►

该品牌推出的此系列香薰以绿色为主要的色彩，所以设计师从实际出发以墨绿的小毯子为背景元素，展示产品的"绿"，向消费者诠释颜色背后的含义。其实生活在快节奏的社会，我们的心并不总是"绿色"的，如果我们想要获得安宁、清新的生产空间，也许需要用到该系列香薰产品。

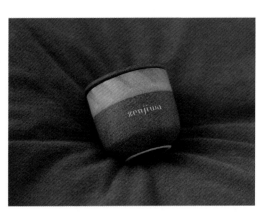

◄ ○ **内容赏析**

品牌从禅宗处得到灵感，告诉消费者要懂得在日常奔忙中体验满足和平衡的灵魂。为了表达一种个人空间中生发的温暖、清新和镇定，设计师用细小的竹筒和竹叶做陪衬，为产品烘托出禅意。

○ **内容赏析** ►

以绿色调为基础对产品进行展示，保持品牌固有的简洁和永恒，无须添加多余的意象和图形，更不用搭配其他色彩，只是这样才能给人一种时光慢慢流淌的感觉。

◀ ○ **内容赏析** ○

受自然、思想、身体、心脏和灵魂之间关系的启发，设计师希望不只是展示产品，还应重视产品与人之间的联系，尤其是产品能够为大众带来怎样的生活空间，能够如何影响人的思维。当我们用双手捧住香薰产品，立刻就有一种虔诚的心理，对日常生活也开始重视起来。虽然没有呈现人物整体仍为画面带来了一丝神秘和优雅。

○ **其他欣赏** ○　　　○ **其他欣赏** ○　　　○ **其他欣赏** ○

7.2 装饰类平面广告设计

除了生活日用品，我们日常生活中还有许多能够增添生活亮点，为个人生活增色的产品，如服饰、化妆品、奢侈品等。对这些产品进行推广一定要注意展示其充满独特属性的地方，以及能带给人不同体验的地方。

7.2.1 化妆品平面广告设计

化妆品一般面向女性消费者，是很多女性的必需品，可以给女性带来自信和美丽。这种特殊的产品，其平面设计多是结合系列产品的特色重点推荐，以区别其他产品和过去的产品，让消费者产生购买欲。

	CMYK 0,21,11,0	RGB 254,219,217		CMYK 10,42,63,0	RGB 237,170,100

○ **思路赏析**

这是某品牌彩妆推出的系列口红广告，设计师主要从颜色和质地两种元素出发向目标消费者呈现产品的独特之处。

○ **配色赏析**

整个画面只有一种色调，就是口红原本的色调——橘粉色，设计师并不想突出产品的形体，而是将颜色铺陈开来，让消费者能更好地感知这种新推出的颜色。

○ **设计思考**

对于一般的女性消费者来说，能够吸引她们的除了口红色号之外，还有产品质地。为了体现产品丝滑不黏腻，画面特意展现了口红的液体状态，给消费者一种涂抹在嘴上的意象。

	CMYK	38,13,10,0	RGB	172,205,224
	CMYK	72,47,35,0	RGB	87,125,148

	CMYK	0,0,0,60	RGB	137,137,137
	CMYK	4,29,36,0	RGB	248,200,164

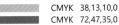

○ 同类赏析 ▲

该美妆品牌广告不向大众展示产品，而直接展示一种美的状态，这对很多女性消费者来说是非常有吸引力的，无形之间体现了品牌的自信。

○ 同类赏析 ▲

为了展现粉底液的丝滑，设计师通过一种动态模式为产品注入了生命力，让消费者注意到美，更加真切地感受到产品能带来的改变。

○ 其他欣赏 ○　　　○ 其他欣赏 ○　　　○ 其他欣赏 ○

7.2.2 服饰平面广告设计

服饰产品与每个消费者都息息相关，而根据季节和潮流的变化，服饰需求会发生变化，且男性和女性对于服饰的态度和需求有较大的差别，一般设计师会区分男士和女士的服饰推广，且让大众感受到服饰变化的必然性。

| | CMYK | 30,27,26,0 | RGB | 191,183,180 | | CMYK | 82,80,70,51 | RGB | 42,39,46 |
| | CMYK | 43,61,73,1 | RGB | 167,115,78 | | CMYK | 55,54,53,1 | RGB | 135,120,115 |

○ **思路赏析**

这是阿联酋Harvey Nichols服饰平面广告，用充满故事性的画面来表达服饰产品对消费者的吸引力。

○ **配色赏析**

为了更好地展现故事性，画面背景颜色采用棕灰色，非常肃静、淡雅，无论服饰是什么颜色，都能很好地呈现。

○ **设计思考**

画面的主要内容为一个男性顾客剪掉束缚自己的几根线，飞向该品牌秋季新品，这种具有动势的情境能让消费者感受到品牌服饰的魅力。

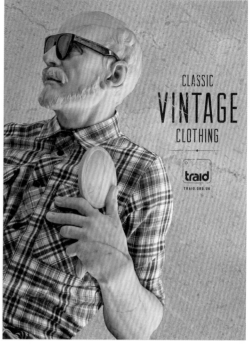

	CMYK 5,77,53,0	RGB 240,94,95
	CMYK 64,5,19,0	RGB 79,195,218

	CMYK 33,28,27,0	RGB 183,179,176
	CMYK 68,54,35,0	RGB 102,116,142

○ 同类赏析　　　　　　　　　　　▲

这是巴西Anjuss服饰平面广告，用颜色的对比
来传递一种前卫的理念，向大众宣传品牌的价值
观，找到潜在的客户。

○ 同类赏析　　　　　　　　　　　▲

Traid服饰平面广告以雕塑作为主要设计元素，
为服饰带来了一定的质感，更让消费者相信品牌
悠久的历史。

○ **其他欣赏** ○　　　　○ **其他欣赏** ○　　　　○ **其他欣赏** ○

7.2.3 奢侈品平面广告设计

奢侈品是高端消费产品，面向社会精英、名流，所以平面设计更讲究，需要设计师根据品牌形象和当季主题等进行艺术化的设计，以凸显品牌的独一无二以及产品的气质。

	CMYK 42,78,100,6	RGB 167,80,13		CMYK 17,45,83,0	RGB 223,158,56
	CMYK 15,0,33,0	RGB 231,245,194		CMYK 34,21,29,0	RGB 183,191,180

○ **思路赏析**

这是奢侈品中的翘楚Louis Vuitton设计的平面广告，由于品牌开始进入艺术的世界，所以利用了大量名作作为设计元素。

○ **配色赏析**

这是梵高的一幅名画，色彩鲜艳，充满了生命力，就像为品牌赋予了生命力，产品在其间没有丝毫违和感。

○ **设计思考**

路易威登重新混合了古代大师的标志性艺术作品，并以新的解释呈现它们。在平面设计上，字体的设计非常典雅，呈现了一幅有趣、有品味的艺术画面。

	CMYK 6,55,1,0	RGB 242,149,193
	CMYK 38,82,96,3	RGB 176,76,40

	CMYK 0,72,79,0	RGB 255,106,48
	CMYK 0,6,6,0	RGB 255,246,240

○ 同类赏析 ▲

该平面推广海报是Prada与艺术家合作制作的系列插画，主题是春夏时尚周，灵感来自春日和夏天气氛，巧用色彩，有趣并带着高级感。

○ 同类赏析 ▲

爱马仕热衷于平面设计，其在设计中保持了品牌的百年高贵形象。在传统的基础上，将各种流行色彩融为一体，并在画面中塑造出品牌形象。

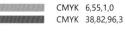

○ **其他欣赏** ○　　○ **其他欣赏** ○　　○ **其他欣赏** ○

7.2.4　箱包平面广告设计

箱包是一款功能性较高的商品，购买箱包的消费者对于产品的装饰性和功能性同样看重，所以设计师要懂得找到产品的亮点和最有价值的点，突出展示，这样才能激发消费者的购买欲。

	CMYK	32,45,28,0	RGB	188,152,162		CMYK	13,26,7,0	RGB	227,200,215
	CMYK	83,60,22,0	RGB	52,103,158		CMYK	41,85,100,6	RGB	168,68,36

○ **思路赏析**

箱包品牌SAMSONITE设计的创意海报以"我们承载世界"为主题，不仅向消费者呈现出产品的功能，还传递出他们的价值观。

○ **配色赏析**

以草长莺飞的春季为背景，用粉色来营造一种浪漫、生机的氛围，告诉消费者利用春天的大好时光，可以外出看看，顺便背上我们的箱包。

○ **设计思考**

为了更好地展示箱包的性能，设计师将背景模糊处理，重点突出产品，并运用类似于透视的方式，清楚地告知消费者，一个小小的箱包可以装进哪些用品，直接锁定了背包客的需求。

	CMYK	11,12,35,0	RGB	236,225,180
	CMYK	33,3,9,0	RGB	182,224,236
	CMYK	26,100,83,0	RGB	202,0,48
	CMYK	80,75,73,49	RGB	47,47,47

	CMYK	8,3,52,0	RGB	249,243,147
	CMYK	82,74,98,65	RGB	29,32,11

○ 同类赏析 ▲

韩国某品牌的箱包网页设计，用卡通化的字体展示一种随性和日常感，通过花朵图形呼应箱包的图案，加深了消费者对产品的印象。

○ 同类赏析 ▲

为了展示箱包的外观，以模特作为一个支点，赋予了产品秀气、小巧的属性，黄色的背景和淡黄色的长裙呼应了这款产品的颜色。

○ 其他欣赏 ○　　　○ 其他欣赏 ○　　　○ 其他欣赏 ○

7.2.5 护肤品平面广告设计

护肤品与化妆品类似，都能修饰保养我们的肌肤，帮助我们保持最美好的状态。不过，对于消费者来说，更看重护肤品的成分和功效，如美白、防晒、抗衰老、补水等，设计师应着重从这些方面来展现产品和品牌特色。

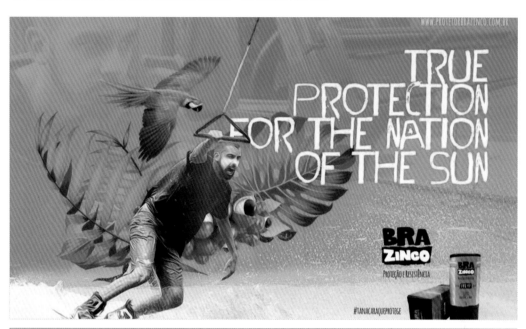

	CMYK 71,12,23,0	RGB 49,179,203		CMYK 82,36,74,0	RGB 29,133,96
	CMYK 27,94,100,0	RGB 200,43,24		CMYK 97,85,31,1	RGB 27,63,125

○ **思路赏析**

这是巴西Brazinco的一款防晒霜的平面推广广告，设计师用对比的手法来突出使用了这款防晒霜和未使用的区别。

○ **配色赏析**

画面主体颜色为蓝色，设计师用渐变的蓝色自然地结合天空和海洋的背景，带给消费者的视觉感受是多层次的。

○ **设计思考**

在画面右边有几排标语，意为"为阳光晒到的地方提供真正的保护"，配合左边的人物上天入海，脸上却有一部分始终白皙，明显的对比能让消费者对防晒霜的功能产生信赖感。

平面广告创意设计

	CMYK 6,0,47,0	RGB 255,252,159
	CMYK 90,86,86,77	RGB 7,7,7
	CMYK 0,0,0,0	RGB 255,255,255

	CMYK 9,6,11,0	RGB 237,238,230
	CMYK 1,1,3,0	RGB 253,252,248
	CMYK 33,21,66,0	RGB 192,191,108
	CMYK 85,80,94,73	RGB 17,18,4

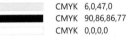

○ 同类赏析 ▲

该款黑金护肤品是品牌的革新产品，能够修护肌肤，带来全新状态，设计师用金色与黑色塑造了一种科技感和未来感，以体现品牌的高端奢华性。

○ 同类赏析 ▲

为了向消费者展示该款护肤品的成分，设计师将产地作为背景，并围绕产品展示其具体的成分。画面版式简洁大方，突出了品牌名称。

○ 其他欣赏 ○　　　○ 其他欣赏 ○　　　○ 其他欣赏 ○

深度解析　珠宝首饰类平面广告设计

　　本小节主要对装饰类的商品进行介绍，对装饰类商品来说，设计师一般更强调商品的美感和艺术性。

　　下面我们再以一个精彩的案例，全面分析珠宝首饰类商品的平面设计，了解设计师的思路想法，以及如何在作品中融入艺术元素。

	CMYK 71,37,21,0	RGB 81,143,182		CMYK 3,36,91,0	RGB 253,184,0
	CMYK 84,60,0,0	RGB 7,100,255		CMYK 80,38,100,1	RGB 51,130,47

○ 结构赏析

Regina Castillo品牌珠宝2020年最新创意系列
——致敬梵高，设计师将产品与梵高的艺术作品
相结合，以更好地展示珠宝产品的美。左图是梵
高的星空，模特佩戴着珠宝在画面正中，长链式
的珠宝将画面平分成两个部分，有一种对称的美
感，却又不显呆板。

○ 配色赏析

梵高的画作在色彩上的运用非常独特和丰富，能
够让大众发现色彩的生命力。右图中的珠宝都是
金黄色的，款式也十分的少女，用向日葵的黄和
野餐瓜果的饱满之色来衬托，更能体现珠宝本身
的特别。可以说，梵高的向日葵为珠宝的颜色赋
予了深层次的意义，提高了其本来的价值。

○ 内容赏析

不同的珠宝设计有自我的审美情趣和要表达的寓
意，通过画作能够很好地表达珠宝的情感，让大众
从熟悉的画作中了解珠宝，产生共鸣。这幅画中佩
戴珠宝的女人，她的脸上闪耀着动人的光芒，就
像静静淌过的时光，整个人的气质是优雅的、温柔
的，对于女性消费者来说有一种吸引力。

○ 内容赏析

珠宝是气质的展现，不同的女人对珠宝有不同的
要求，右图中的绿宝石在一片星空中闪烁，有一
种尊贵、别致的美，以这样的形式展现珠宝，赋
予了宝石生动的灵魂。

◀ **⚪ 内容赏析**

珠宝艺术发展到现在经历了很长的发展历程，大众对珠宝艺术，对美的认知在不断提高。如何能让大家重新发现珠宝的美，是所有设计师都在考虑的问题。右图的设计给我们带来了非常大的惊喜，梵高的画作与红蓝宝石的结合，形成了一幅绝美的画面，如此契合，获得了1+1>2的效果。色彩之间融合丝滑且具有情感，能打动每一位女性的心。

⚪ **其他欣赏** ⚪　　　　⚪ **其他欣赏** ⚪　　　　⚪ **其他欣赏** ⚪

7.3 其他行业的平面广告设计

我们的生活离不开衣、食、住、行，不同的人群需要购买不同产品来满足生活需要，而这些产品有属于自己不同的行业属性。设计师要推广各个行业的产品，需要从行业需求本身出发，结合品牌，寻找更有针对性的客户。

7.3.1 电子产品平面广告设计

现代社会在生活中电子产品已占据了很大的比重，这些电子产品能让我们的生活更便捷、更智能。在对该类产品进行平面设计时，应着重介绍产品性能，以及对人类的帮助，这也是消费者最看重的点。

	CMYK 6,69,48,0	RGB 240,112,109		CMYK 42,97,96,8	RGB 163,37,40
	CMYK 74,24,8,0	RGB 33,162,219		CMYK 12,9,8,0	RGB 229,230,232

○ 思路赏析

这是TRS空调平面广告，与一般的品牌推广不同，设计师在设计这则广告时，剑走偏锋，不从产品的外观和性能出发，而从人的感受出发，强调了产品的必要性。

○ 配色赏析

除了天蓝色的品牌标志外，画面中最突出的颜色是红色，温度是看不见摸不着的，设计师用红色来代表温度，能让消费者产生一种直观感受。

○ 设计思考

画面主体为一个放大的温度计，而温度计中有一排很长的沙发，沙发两端坐着一男一女，是一对情侣或夫妻，但炎热的气温让他们不能坐近，而有了这款产品就能"get closer"。

	CMYK 71,59,8,0	RGB 96,109,177
	CMYK 12,72,37,0	RGB 230,105,123
	CMYK 23,26,74,0	RGB 214,190,84

	CMYK 100,97,42,0	RGB 12,39,120
	CMYK 25,0,5,0	RGB 201,245,254
	CMYK 56,63,19,0	RGB 138,109,157

○ 同类赏析 ▲

SKULLCANDY耳机创意平面设计，设计师设计了一个体育场上的巨型耳麦，生动形象地告诉消费者有了这款耳麦，就能"声"临其境了。

○ 同类赏析 ▲

这则广告以太空为主题，将手机世界与漫游世界关联起来，告诉消费者一款手机可以打开你的眼界，让你收获各地的资讯。

○ **其他欣赏** ○　　　○ **其他欣赏** ○　　　○ **其他欣赏** ○

7.3.2 汽车平面广告设计

现在汽车已经逐步成为家庭必备的代步工具，可以满足个人或家庭生活的使用需求。汽车的卖点有很多，如外观、智能化、续航能力、耗油量等。设计师最好着重展现产品的各种亮点，这样更容易抓住客户，而不是泛泛而谈，否则难以给客户留下深刻印象。

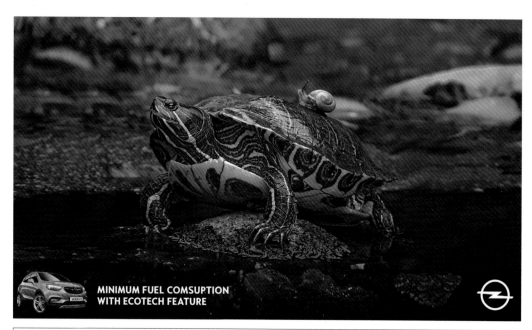

MINIMUM FUEL COMSUPTION
WITH ECOTECH FEATURE

	CMYK 25,60,72,0	RGB 204,126,77		CMYK 25,23,27,0	RGB 202,194,183
	CMYK 2,35,90,0	RGB 255,186,0		CMYK 79,76,81,60	RGB 39,36,31

○ **思路赏析**

这是土耳其欧宝品牌的汽车平面广告，该款汽车主打低油耗，具有性价比高的经济优势，为了让男女老少能清晰了解，设计师采用了比较形象的方式来展现低油耗。

○ **配色赏析**

画面为自然摄影图片，所以非常真实地体现了自然环境和动物形象，整体色调偏暗，给人一种沉静的感觉。

○ **设计思考**

在画面正中，可以看到一只乌龟驮着一只蜗牛，对于蜗牛来说就像搭乘了一辆快捷便车，不需要耗费自己的能量，这也呼应了该款汽车产品最低燃油消耗的特性。

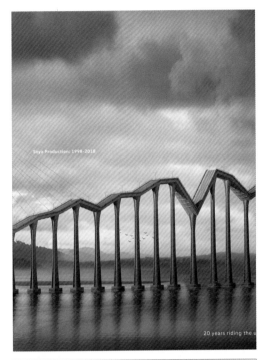

	CMYK 18,22,27,0	RGB 217,201,185
	CMYK 37,43,47,0	RGB 177,150,131

	CMYK 94,92,42,8	RGB 42,52,103
	CMYK 35,93,65,0	RGB 186,50,74
	CMYK 45,28,10,0	RGB 155,175,208

○ **同类赏析** ▲

这是阿根廷大众汽车平面广告，设计师为消费者展示了一段非常崎岖的桥面路段，以此来反衬该品牌汽车的性能。

○ **同类赏析** ▲

这是智利三菱汽车平面广告设计。为了展示汽车在不同路况都能尽情发挥自身优势，设计师塑造了一个三维空间，让消费者可以自由穿梭。

○ **其他欣赏** ○　　　　○ **其他欣赏** ○　　　　○ **其他欣赏** ○

7.3.3 房地产平面广告设计

房地产公司要推销自己的品牌，一般会从品牌的角度出发，在平面广告中融入品牌价值观，如生态、高端、家庭温暖、都市等，这样可以更好地推出旗下的房地产产品。也就是说设计师应该围绕品牌价值观进行推广设计。

	CMYK 9,10,13,0	RGB 237,230,222		CMYK 79,52,100,18	RGB 61,98,3
	CMYK 32,55,78,0	RGB 192,132,69		CMYK 58,79,100,39	RGB 98,53,12

○ **思路赏析**

该房地产公司主打住宅的清幽环境，用合成海报来展示设计上的创意，意在告诉客户——由你决定，选择在哪里生活。

○ **配色赏析**

画面以灰白作为背景色，可以突出展示中间的主体，而主体部分的绿色十分亮眼，能够代表房地产公司对居住环境的重视，并在视觉上形成吸引力。

○ **设计思考**

设计师用对比的手法向客户展示了两种居住环境，一种位处高地，被绿树围绕；一种在低处，被汽车尾气、噪声包围，使住宅的优劣势变得十分明显。

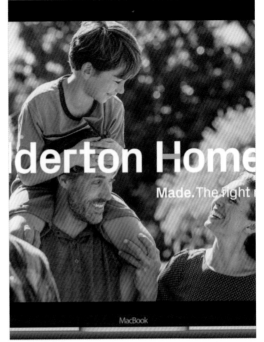

| | CMYK 73,73,71,38 | RGB 69,59,57 |
| | CMYK 58,51,50,0 | RGB 128,123,119 |

	CMYK 65,91,69,45	RGB 79,31,47
	CMYK 72,55,39,0	RGB 91,113,136
	CMYK 32,24,66,0	RGB 192,187,106

○ 同类赏析 ▲

这是莫斯科房地产公司LOFTEC的网站设计，为了体现公司的高端性质，设计师用高档写字楼的外观做背景，展示品牌Logo，既十分大气，又可使人产生一种信赖感。

○ 同类赏析 ▲

Elderton Homes房地产品牌的网页设计，该设计致力于展示家庭生活的温馨，让想要稳定下来的人与品牌建立情感联系，从而将品牌列入选项。

○ 其他欣赏 ○　　　○ 其他欣赏 ○　　　○ 其他欣赏 ○

7.3.4 旅游平面广告设计

有很多旅游公司和地方政府为了发展旅游经济，会定期推出平面广告进行宣传，形式各种各样，有网页设计、平面海报或宣传画册等。由于旅游包含的面非常广，所以设计师能够利用的元素也非常多，如名胜古迹、地域文化、小吃、冒险精神、人生价值追求等。

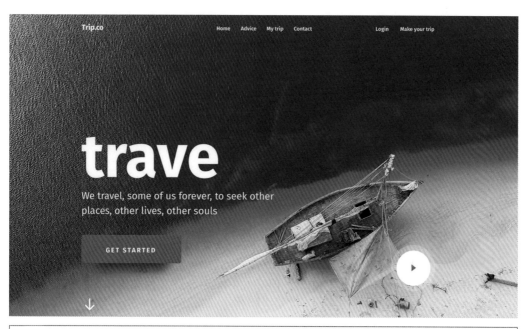

	CMYK 100,98,45,2	RGB 16,38,114		CMYK 60,16,0,0	RGB 93,185,252
	CMYK 78,44,0,0	RGB 15,136,251		CMYK 71,70,0,0	RGB 136,83,253

○ **思路赏析**

某旅游网站的首页平面设计以简洁大气为基本风格，比起展示绝美风光来吸引消费者，该品牌更注重传递价值观。

○ **配色赏析**

画面以蓝色为主体颜色，采用了渐变的方式展现海洋不同层次的美，而深蓝色的背景能够清晰映衬出白色标语，一举两得。

○ **设计思考**

画面中有一条标语意为"我们旅游，寻找永恒，找寻其他的地方，发现另一种生活，感知另外的灵魂"，一旁配上扬帆远航的意象，让消费者感知旅行的意义。

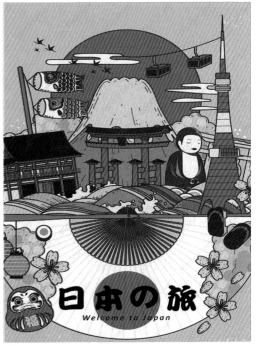

	CMYK 11,73,80,0	RGB 230,103,52
	CMYK 62,1,25,0	RGB 87,200,208
	CMYK 87,63,46,4	RGB 38,94,119

	CMYK 8,20,78,0	RGB 248,212,66
	CMYK 7,83,82,0	RGB 237,78,46
	CMYK 65,30,19,0	RGB 99,158,192

○ 同类赏析 ▲

这是意大利普利亚塔兰托发布的旅游宣传插画。为了体现海洋的美，设计师巧用蓝色，勾勒出少女瞭望大海的美丽图景，让人产生向往之情。

○ 同类赏析 ▲

这是日本发布的旅游观光海报，插画采用日本传统版画的画风，绘制了极具代表性的意象，包括鲤鱼旗、樱花、神社、东京塔、富士山等。

○ 其他欣赏 ○　　　○ 其他欣赏 ○　　　○ 其他欣赏 ○

7.3.5 医药品平面广告设计

日常生活中我们对医药产品的关注可能不是那么多，不过对于一些医药公司来说，为了向大众推广自己的医药产品，应通过平面广告的方式进行宣传，并以此得到消费者的信任，设计师在工作时尤其要考虑到产品的功效和安全性，这是医药产品最受关注的点。

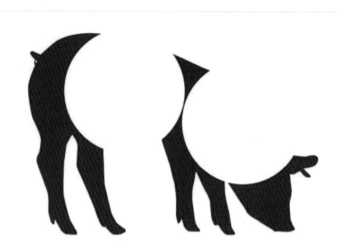

	CMYK 100,87,46,10	RGB 5,56,101		CMYK 99,84,42,6	RGB 6,62,109
	CMYK 0,0,0,0	RGB 255,255,255			

○ **思路赏析**

Alka-Seltzer消食片平面广告，设计师重点在于展示品牌，并将消食片的功效形象化地展现出来，并能让所有人群简单理解。

○ **配色赏析**

由于设计的主题明确，展示的内容也不多，所以整个画面以白色为背景，能够清楚展示深蓝的图形意象和品牌标志。

○ **设计思考**

画面正中有一口食用猪，可以代表我们日常生活中的一种食材，而其有些部分被抹掉了，就像凭空消失一般，设计师借此向消费者强调了消食片的强大功效。

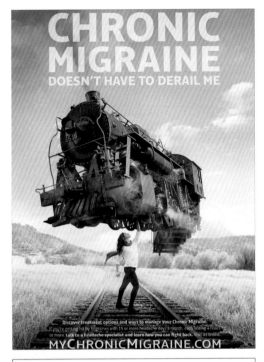

	CMYK	30,13,8,0	RGB	190,211,228
	CMYK	79,65,45,4	RGB	75,93,117

	CMYK	70,81,0,0	RGB	119,64,183
	CMYK	13,42,32,0	RGB	229,169,159
	CMYK	28,56,10,0	RGB	198,135,178

○ 同类赏析 ▲

这是美国Allergan医药品牌设计的创意平面广告，画面从幽默的角度来对产品的功效进行了诠释，并以此吸引消费者的注意力。

○ 同类赏析 ▲

这是Dmanna医药的平面广告。由于该元素在蔬菜和水果中提取，所以从水果中得到灵感，用渐变的调色板让色泽变得更加空灵，以吸引女性用户关注。

○ 其他欣赏 ○　　○ 其他欣赏 ○　　○ 其他欣赏 ○

7.3.6 教育平面广告设计

　　教育行业可以说是最受家长和青少年关注的行业了，当然不少希望接受再教育的人群也在选择各种教育资源。教育品牌要想推广自己的教育理念和产品，需要从不同的角度进行宣传。这种宣传方式一般可分为具象和抽象两种类型，具象就是针对具体的教育产品进行介绍，包括主要课程、师资力量等；抽象就是对教育理念进行阐述，重点展示品牌的标志信息。

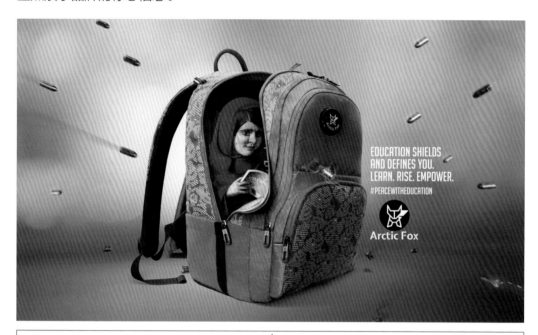

	CMYK 88,63,44,3	RGB 34,94,122		CMYK 16,93,80,0	RGB 220,47,51
	CMYK 6,75,14,0	RGB 242,99,153		CMYK 7,15,39,0	RGB 245,223,170

○ 思路赏析

这是印度Arctic Fox教育品牌的平面广告，该品牌致力于培养更多的人才，找到大家生存的意义。设计师从教育的重要性出发，告诉大众"我们需要接受教育"。

○ 配色赏析

画面背景是模糊不清的，这样能让大家将注意力放在正中的图形上，用蓝色与印度少女的红色头巾做对比，能够互相突出。

○ 设计思考

在画面右侧我们能看到一条白色的标语，意为"教育可以成为我们的屏障，并定义我们自己"，通过书包抵挡外界发射的子弹，将这句标语形象地展示给了大众，引起共鸣。

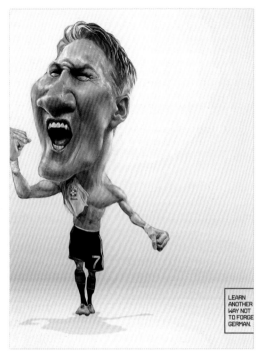

	CMYK 14,26,92,0	RGB 235,196,3
	CMYK 90,84,80,71	RGB 13,17,20
	CMYK 17,76,60,0	RGB 219,95,87
	CMYK 42,30,84,0	RGB 171,169,66

 同类赏析 ▲

这是巴西IEBA德语学校的平面广告设计。设计师用简单的标志性的德国人物告诉大家不要忘记学德语，画面极具视觉冲击力，有激励的作用。

	CMYK 20,16,24,0	RGB 213,211,196
	CMYK 13,33,72,0	RGB 234,184,85
	CMYK 70,100,37,1	RGB 113,24,106

○ 同类赏析 ▲

UNINASSAU远程教育平面广告设计，用卡通式的表现形式，告诉大家远程教育能够节省我们的时间，让我们拥有更轻松的生活。

○ 其他欣赏 ○　　　○ 其他欣赏 ○　　　○ 其他欣赏 ○

7.3.7　酒店平面广告设计

酒店行业作为服务行业，致力于向客户提供舒适的服务，包括吃、住、玩。而为了吸引各地的客户，多数酒店会在公司网站上公布一些宣传资料。网站首页是映入客户眼帘的第一幅画面，设计师应尽量展现出酒店的优势，如专业性、环境优美或是与众不同的项目等。

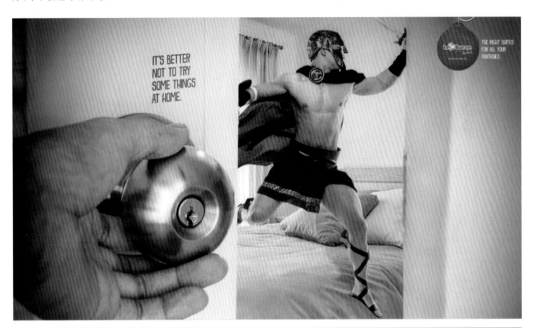

	CMYK 49,78,51,2	RGB 154,81,100		CMYK 12,27,19,0	RGB 229,198,195
	CMYK 76,81,79,62	RGB 43,29,28		CMYK 5,92,62,0	RGB 240,43,73

○ 思路赏析

巴西Le Baron酒店度假村的平面广告设计十分接地气，用一种幽默的方式向客户展示度假村的优势，能够吸引更多的年轻人。

○ 配色赏析

画面用比较真实的风格来展示主题，所以没有夸张的颜色对比，用白色、粉色勾勒出一个较为舒适、自在的空间，能够很好地衬托人物的服饰。

○ 设计思考

画面中的门上有一句标语，意思是"最好不要在家尝试某些事"，潜台词即为"可以来到我们的度假村做那些冒险、新奇的事"，以鼓励年轻人入住酒店。

	CMYK 78,64,39,0	RGB 77,96,128
	CMYK 59,31,45,0	RGB 120,156,144
	CMYK 26,19,13,0	RGB 199,202,211

○ 同类赏析 ▲

这是新加坡卡尔登酒店的平面广告设计。酒店的工作人员将绿化修剪得十分完美，并且对自己的工作感到骄傲，通过展示专业性获得客户的信赖。

	CMYK 44,84,80,9	RGB 156,68,58
	CMYK 73,71,37,1	RGB 96,88,125
	CMYK 93,91,66,54	RGB 21,26,45

○ 同类赏析 ▲

日本京都的四季酒店的网页设计注重美的表达，用一张美轮美奂的环境图景，表达标语的含义——日本的美学在这里。

○ 其他欣赏 ○　　　○ 其他欣赏 ○　　　○ 其他欣赏 ○

文娱平面广告设计

本节我们赏析了各个行业的平面设计作品，我们再以一个精彩的案例，全面分析一下文娱界的宣传作品。

电影、音乐会、话剧等的宣传海报常常与艺术有很大关联性，并有自己的主题和形式，所以给了设计师很大的发挥空间，下面介绍一部电影的宣传海报。

	CMYK 16,71,87,0	RGB 221,106,43		CMYK 95,82,13,0	RGB 25,67,149
	CMYK 82,77,82,62	RGB 32,33,28		CMYK 9,6,10,0	RGB 236,237,232

▶ ○ **内容赏析**

这是电影《寄生虫》的宣传海报之一。我们都知道，在第92届奥斯卡颁奖典礼仪式上，该部讲述社会阶级和贫富差距的电影拿到了最佳影片奖，与此同时，各国设计的电影宣传海报也各具特色。左图为水墨风格，以电影中的关键道具"石头"为主体，穷人站在山顶，富人坐在岸边，揭示出电影的主题。

○ **配色赏析** ▶

右图也是水墨风格的电影海报，没有人物形象，通过意象和色彩来渲染氛围。棕黑色的石头上浸染了红色的鲜血，给人一种莫名的压抑感，可让大家联想到电影的主题，体会主人公的抗争与绝望。而石头背后是水墨晕染的灰色，各个意象叠加，深深浅浅之间，十分协调。

▶ ○ **结构赏析**

由于电影的主题是贫富差距，所以设计师善用对比的手法来表现主题。如左图是一张可以翻转的海报，在画面对角线上设计了一条双面楼梯，将画面分为两个部分，且通过红绿色调的对比呈现画面冲突感，红色一方向上行走，绿色一方向下行走，他们面临的是不同的世界。

○ **内容赏析** ▶

还有的设计师不从电影的整体氛围和人物出发，而将目光聚焦在建筑上，通过全面展现家居环境来表现不同人生活的差别。该海报将电影的关键元素都加以利用，如披萨盒、石头、桃子等。

○ **内容赏析**

左图也是一幅对比鲜明的海报，以画面中轴线为基准，设计师塑造了两个世界。左边的世界暗沉、杂乱、大雨滂沱；右边的世界明亮、干净。而在楼梯下面有4个倒影，这4个人该何去何从，走上哪一条道路呢？

○ **其他欣赏** ○　　　○ **其他欣赏** ○　　　○ **其他欣赏** ○

平面广告创意设计

色彩搭配速查

色彩搭配是指对色彩进行选择组合后以取得需要的视觉效果，搭配时要遵守"总体协调，局部对比"的原则。本书最后列举一些常见的色彩搭配，供读者参考使用。

○ 柔和、淡雅

CMYK 4,0,28,0		CMYK 0,29,14,0
CMYK 23,0,7,0		CMYK 7,0,49,0
CMYK 0,29,14,0		CMYK 24,21,0,0
CMYK 45,9,23,0		CMYK 0,52,58,0
CMYK 0,28,41,0		CMYK 0,74,49,0
CMYK 0,29,14,0		CMYK 0,29,14,0
CMYK 0,29,14,0		CMYK 0,28,41,0
CMYK 0,0,0,0		CMYK 4,0,28,0
CMYK 46,6,50,0		CMYK 45,9,23,0
CMYK 56,5,0,0		CMYK 24,0,31,0
CMYK 0,0,0,0		CMYK 45,9,23,0
CMYK 23,0,7,0		CMYK 4,0,28,0

○ 温馨、清爽

CMYK 0,28,41,0		CMYK 0,29,14,0
CMYK 27,0,51,0		CMYK 24,21,0,0
CMYK 23,18,17,0		CMYK 24,0,31,0
CMYK 23,0,7,0		CMYK 24,21,0,0
CMYK 23,18,17,0		CMYK 0,29,14,0
CMYK 27,0,51,0		CMYK 23,0,7,0
CMYK 27,0,51,0		CMYK 24,0,31,0
CMYK 0,0,0,0		CMYK 0,0,0,0
CMYK 43,12,0,0		CMYK 59,0,28,0
CMYK 24,21,0,0		CMYK 45,9,23,0
CMYK 0,0,0,0		CMYK 0,0,0,0
CMYK 43,12,0,0		CMYK 27,0,51,0

○ 可爱、快乐

CMYK 59,0,28,0		CMYK 0,54,29,0
CMYK 29,0,69,0		CMYK 0,0,0,0
CMYK 1,53,0,0		CMYK 0,28,41,0
CMYK 48,3,91,0		CMYK 0,96,73,0
CMYK 0,52,91,0		CMYK 0,0,0,0
CMYK 4,25,89,0		CMYK 0,52,58,0
CMYK 50,92,44,1		CMYK 25,47,33,0
CMYK 29,14,86,0		CMYK 0,74,49,0
CMYK 66,56,95,15		CMYK 70,63,23,0
CMYK 0,74,49,0		CMYK 78,28,14,0
CMYK 10,0,83,0		CMYK 23,18,17,0
CMYK 74,31,12,0		CMYK 0,74,49,0

○ 活泼、生动

CMYK 0,74,49,0		CMYK 70,63,23,0
CMYK 8,0,65,0		CMYK 0,0,0,0
CMYK 48,4,72,0		CMYK 0,54,29,0
CMYK 0,52,91,0		CMYK 48,3,91,0
CMYK 30,0,89,0		CMYK 0,0,0,0
CMYK 27,88,0,0		CMYK 0,73,92,0
CMYK 0,52,91,0		CMYK 26,17,47,0
CMYK 10,0,83,0		CMYK 27,88,0,0
CMYK 78,28,14,0		CMYK 49,3,100,0
CMYK 0,73,92,0		CMYK 25,99,37,0
CMYK 8,0,65,0		CMYK 79,24,44,0
CMYK 80,23,75,0		CMYK 4,26,82,0

○ 运动、轻快

CMYK 0,74,49,0		CMYK 0,52,58,0
CMYK 10,0,83,0		CMYK 0,0,0,0
CMYK 89,60,26,0		CMYK 87,59,0,0
CMYK 0,52,91,0		CMYK 25,71,100,0
CMYK 4,0,28,0		CMYK 29,15,82,0
CMYK 83,59,25,0		CMYK 83,59,25,0
CMYK 48,3,91,0		CMYK 83,59,25,0
CMYK 0,74,49,0		CMYK 0,0,0,0
CMYK 83,59,25,0		CMYK 45,9,23,0
CMYK 67,0,54,0		CMYK 77,23,100,0
CMYK 10,0,83,0		CMYK 4,26,82,0
CMYK 83,59,25,0		CMYK 83,59,25,0

○ 华丽、动感

CMYK 48,3,91,0		CMYK 29,15,94,0
CMYK 0,0,0,0		CMYK 0,52,80,0
CMYK 78,28,14,0		CMYK 74,90,1,0
CMYK 0,96,73,0		CMYK 100,89,7,0
CMYK 92,90,2,0		CMYK 10,0,83,0
CMYK 29,15,94,0		CMYK 0,73,92,0
CMYK 52,100,39,1		CMYK 4,26,82,0
CMYK 4,25,89,0		CMYK 92,90,2,0
CMYK 25,100,80,0		CMYK 0,96,73,0
CMYK 0,96,73,0		CMYK 4,25,89,0
CMYK 89,60,26,0		CMYK 79,24,44,0
CMYK 10,0,83,0		CMYK 26,91,42,0

○ 狂野、充沛

CMYK 52,100,39,1 CMYK 10,0,83,0 CMYK 100,89,7,0	CMYK 25,100,80,0 CMYK 0,0,0,100 CMYK 100,89,7,0
CMYK 100,89,7,0 CMYK 10,0,83,0 CMYK 25,100,80,0	CMYK 25,92,83,0 CMYK 23,18,17,0 CMYK 100,91,47,9
CMYK 25,100,80,0 CMYK 79,74,71,45 CMYK 29,15,94,0	CMYK 0,0,0,100 CMYK 49,3,100,0 CMYK 25,100,80,0
CMYK 0,96,73,0 CMYK 79,74,71,45 CMYK 0,52,91,0	CMYK 52,100,39,0 CMYK 0,0,0,100 CMYK 80,23,75,0
CMYK 67,59,56,6 CMYK 0,73,92,0 CMYK 79,74,71,45	CMYK 45,92,84,11 CMYK 29,15,94,0 CMYK 73,92,42,5

○ 明快、明亮

CMYK 52,100,39,1 CMYK 4,25,89,0 CMYK 25,100,80,0	CMYK 4,26,82,0 CMYK 92,90,0,0 CMYK 0,96,73,0
CMYK 70,63,23,0 CMYK 10,0,83,0 CMYK 0,96,73,0	CMYK 0,96,73,0 CMYK 89,60,26,0 CMYK 10,0,83,0
CMYK 4,26,82,0 CMYK 79,24,44,0 CMYK 26,91,42,0	CMYK 0,96,73,0 CMYK 29,15,94,0 CMYK 89,60,26,0
CMYK 29,15,94,0 CMYK 0,52,80,0 CMYK 74,90,0,0	CMYK 0,52,80,0 CMYK 10,0,83,0 CMYK 89,60,26,0
CMYK 25,92,83,0 CMYK 0,29,14,0 CMYK 49,3,100,0	CMYK 100,89,7,0 CMYK 10,0,83,0 CMYK 0,73,92,0

○ 俏皮、花哨

CMYK 7,0,49,0 CMYK 0,0,0,40 CMYK 0,53,0,0	CMYK 0,74,49,0 CMYK 0,0,0,0 CMYK 75,26,44,0
CMYK 0,53,0,0 CMYK 100,89,7,0 CMYK 30,0,89,0	CMYK 60,0,52,0 CMYK 0,0,0,0 CMYK 26,72,17,0
CMYK 27,88,0,0 CMYK 0,28,41,0 CMYK 0,74,49,0	CMYK 0,29,14,0 CMYK 0,0,0,0 CMYK 50,92,44,0
CMYK 26,72,17,0 CMYK 10,0,83,0 CMYK 70,63,23,0	CMYK 26,72,17,0 CMYK 48,4,72,0 CMYK 73,92,42,5
CMYK 21,79,0,0 CMYK 26,17,47,0 CMYK 73,92,42,5	CMYK 22,54,28,0 CMYK 0,34,50,0 CMYK 0,24,74,0

○ 回味、优雅

CMYK 23,18,17,0 CMYK 26,47,0,0 CMYK 27,88,0,0	CMYK 0,29,14,0 CMYK 0,53,0,0 CMYK 24,21,0,0
CMYK 27,88,0,0 CMYK 62,82,0,0 CMYK 26,47,0,0	CMYK 47,40,4,0 CMYK 4,0,28,0 CMYK 0,29,14,0
CMYK 73,92,42,5 CMYK 23,18,17,0 CMYK 26,47,0,0	CMYK 0,54,29,0 CMYK 92,15,94,0 CMYK 0,53,0,0
CMYK 49,67,56,2 CMYK 26,47,0,0 CMYK 0,29,14,0	CMYK 25,47,33,0 CMYK 23,18,17,0 CMYK 0,29,14,0
CMYK 0,54,29,0 CMYK 50,68,19,0 CMYK 0,29,14,0	CMYK 50,68,19,0 CMYK 0,29,14,0 CMYK 26,47,0,0

○ 自然、安稳

CMYK 29,14,86,0 CMYK 7,0,49,0 CMYK 26,45,87,0	CMYK 25,46,62,0 CMYK 28,16,69,0 CMYK 65,31,40,0
CMYK 0,52,58,0 CMYK 47,64,100,6 CMYK 29,14,86,0	CMYK 28,16,69,0 CMYK 59,100,68,35 CMYK 25,71,100,0
CMYK 29,14,86,0 CMYK 67,55,100,15 CMYK 24,21,0,0	CMYK 26,45,87,0 CMYK 79,24,44,0 CMYK 4,26,82,0
CMYK 48,37,67,0 CMYK 26,17,47,0 CMYK 79,24,44,0	CMYK 46,6,50,0 CMYK 67,28,99,0 CMYK 82,51,100,15
CMYK 67,55,100,15 CMYK 50,36,93,0 CMYK 25,46,62,0	CMYK 59,100,68,35 CMYK 26,45,87,0 CMYK 26,17,47,0

○ 冷静、沉稳

CMYK 7,0,49,0 CMYK 46,6,50,0 CMYK 67,55,100,15	CMYK 47,65,91,6 CMYK 7,0,49,0 CMYK 48,4,72,0
CMYK 88,49,100,15 CMYK 61,0,75,0 CMYK 27,0,51,0	CMYK 88,49,100,15 CMYK 28,16,69,0 CMYK 24,0,31,0
CMYK 67,28,99,0 CMYK 29,14,86,0 CMYK 56,81,100,38	CMYK 67,55,100,15 CMYK 50,36,93,0 CMYK 25,46,62,0
CMYK 89,65,100,54 CMYK 67,28,99,0 CMYK 26,17,47,0	CMYK 88,49,100,15 CMYK 56,81,100,38 CMYK 28,16,69,0
CMYK 67,55,100,15 CMYK 7,0,49,0 CMYK 46,38,35,0	CMYK 88,49,100,15 CMYK 76,69,100,51 CMYK 26,17,47,0

○ 温柔、优雅

CMYK 50,36,93,0		CMYK 25,46,62,0
CMYK 4,0,28,0		CMYK 67,59,56,6
CMYK 26,47,0,0		CMYK 25,47,33,0
CMYK 26,17,47,0		CMYK 26,17,47,0
CMYK 79,74,71,45		CMYK 67,59,56,6
CMYK 53,66,0,0		CMYK 25,47,33,0
CMYK 50,68,19,0		CMYK 25,46,62,0
CMYK 26,17,47,0		CMYK 46,38,35,0
CMYK 65,31,40,0		CMYK 67,59,56,6
CMYK 76,24,72,0		CMYK 73,92,42,5
CMYK 23,18,17,0		CMYK 46,38,35,0
CMYK 50,68,19,0		CMYK 24,21,0,0
CMYK 50,68,19,0		CMYK 26,17,47,0
CMYK 47,40,4,0		CMYK 46,38,35,0
CMYK 24,21,0,0		CMYK 56,81,100,38

○ 稳重、古典

CMYK 64,34,10,0		CMYK 45,100,78,12
CMYK 73,92,42,5		CMYK 29,0,69,0
CMYK 26,17,47,0		CMYK 0,52,91,0
CMYK 70,63,23,0		CMYK 56,81,100,38
CMYK 59,100,68,35		CMYK 0,52,91,0
CMYK 46,6,50,0		CMYK 8,0,65,0
CMYK 45,100,78,12		CMYK 59,100,68,35
CMYK 89,69,100,14		CMYK 50,36,93,0
CMYK 29,15,94,0		CMYK 77,100,0,0
CMYK 50,92,44,0		CMYK 47,64,100,6
CMYK 29,14,86,0		CMYK 28,16,69,0
CMYK 66,56,95,15		CMYK 66,56,95,15
CMYK 81,21,100,0		CMYK 66,56,95,15
CMYK 27,44,99,0		CMYK 29,14,86,0
CMYK 67,59,56,6		CMYK 26,91,42,0

○ 厚重、品位

CMYK 4,0,28,0		CMYK 83,55,59,8
CMYK 60,0,90,0		CMYK 47,65,91,6
CMYK 83,55,59,8		CMYK 29,14,86,0
CMYK 82,51,100,15		CMYK 92,92,42,9
CMYK 45,100,78,12		CMYK 65,31,40,0
CMYK 0,28,41,0		CMYK 47,64,100,6
CMYK 45,92,84,11		CMYK 83,55,59,8
CMYK 25,46,62,0		CMYK 26,17,47,0
CMYK 89,65,100,54		CMYK 92,92,42,9
CMYK 56,81,100,38		CMYK 73,92,42,5
CMYK 50,36,93,0		CMYK 67,59,56,6
CMYK 89,65,100,54		CMYK 92,92,42,9
CMYK 50,36,93,0		CMYK 92,92,42,9
CMYK 45,100,78,12		CMYK 45,100,78,12
CMYK 26,47,0,0		CMYK 23,18,17,0

○ 洁净、高雅

CMYK 23,18,17,0		CMYK 29,0,69,0
CMYK 0,0,0,0		CMYK 0,0,0,0
CMYK 70,63,23,0		CMYK 100,91,47,9
CMYK 43,12,0,0		CMYK 29,14,86,0
CMYK 0,0,0,0		CMYK 0,0,0,0
CMYK 83,59,25,0		CMYK 83,59,25,0
CMYK 74,34,0,0		CMYK 48,3,91,0
CMYK 4,0,28,0		CMYK 23,18,17,0
CMYK 70,63,23,0		CMYK 0,0,0,100
CMYK 23,18,17,0		CMYK 78,28,14,0
CMYK 100,91,47,9		CMYK 29,0,69,0
CMYK 43,12,0,0		CMYK 67,59,56,6
CMYK 74,31,12,0		CMYK 38,13,0,0
CMYK 100,91,47,9		CMYK 38,18,2,0
CMYK 23,18,17,0		CMYK 38,27,0,0

○ 简单、时尚

CMYK 43,12,0,0		CMYK 83,55,59,8
CMYK 0,17,46,0		CMYK 0,0,0,0
CMYK 67,59,56,6		CMYK 46,38,35,0
CMYK 78,28,14,0		CMYK 46,38,35,0
CMYK 0,0,0,0		CMYK 23,18,17,0
CMYK 67,59,56,6		CMYK 83,55,59,8
CMYK 23,18,17,0		CMYK 67,59,56,6
CMYK 46,38,35,0		CMYK 23,18,17,0
CMYK 73,92,42,5		CMYK 64,34,10,0
CMYK 46,38,35,0		CMYK 65,31,40,0
CMYK 0,0,0,0		CMYK 23,18,17,0
CMYK 92,92,42,9		CMYK 67,59,56,6
CMYK 46,38,35,0		CMYK 46,38,35,0
CMYK 23,18,17,0		CMYK 23,18,17,0
CMYK 0,0,0,100		CMYK 0,0,0,0

○ 简洁、进步

CMYK 92,92,42,9		CMYK 46,38,35,0
CMYK 48,3,91,0		CMYK 100,91,47,9
CMYK 83,59,25,0		CMYK 65,31,40,0
CMYK 100,89,7,0		CMYK 50,36,93,0
CMYK 27,0,51,0		CMYK 83,59,25,0
CMYK 79,74,71,45		CMYK 79,74,71,45
CMYK 67,59,56,6		CMYK 46,38,35,0
CMYK 48,3,91,0		CMYK 83,59,25,0
CMYK 100,91,47,9		CMYK 79,74,71,45
CMYK 83,60,0,0		CMYK 64,34,10,0
CMYK 28,16,69,0		CMYK 89,60,26,0
CMYK 79,74,71,45		CMYK 0,0,0,100
CMYK 100,91,47,9		CMYK 0,0,0,100
CMYK 23,18,17,0		CMYK 46,38,35,0
CMYK 89,60,26,0		CMYK 100,91,47,9